藝術大觀

2

中國山水

⊙陳習之 林 超 吳聖蓮 編著

黃玉煌 容惠貞 攝影

盆景藝術

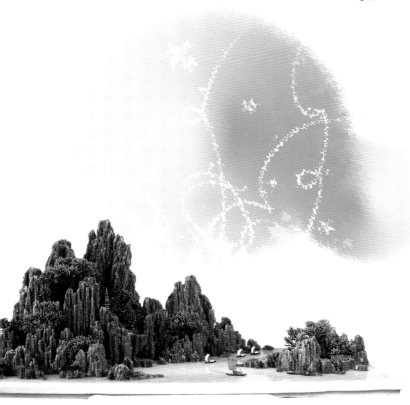

品冠文化出版社

國家圖書館出版品預行編目資料

中國山水盆景藝術 ／ 陳習之　林　超　吳聖蓮 編著
——初版，——臺北市，品冠文化，2015〔民104.02〕
面；26公分 ——（藝術大觀；2）
ISBN 978－986－5734－17－6（平裝）
1. 盆景
971.8　　　　　　　　　　　　　　　　　　103025263

中國山水盆景藝術

編　　　者／陳 習 之　林　超　吳 聖 蓮
攝　　　影／黃 玉 煌　容 惠 貞
責 任 編 輯／劉 三 珊
發 行 人／蔡 孟 甫
出 版 者／品冠文化出版社
社　　　址／台北市北投區（石牌）致遠一路2段12巷1號
電　　　話／（02）28233123・28236031・28236033
傳　　　眞／（02）28272069
郵 政 劃 撥／19346241
網　　　址／www.dah-jaan.com.tw
E－mail／service@dah-jaan.com.tw
承 印 者／凌祥彩色印刷有限公司
裝　　　訂／承安裝訂有限公司
排 版 者／弘益電腦排版有限公司
授 權 者／安徽科學技術出版社
初版1刷／2015年（民104年）2月

定 價／500元

序

　　陳習之編著的《中國山水盆景藝術》一書即將出版。聞後爲之一驚！

　　過去，我只知道陳習之女士是著名的企業家。被當地有識之士尊稱爲「女強人」又稱之爲綠色國王裡的「茶花皇后」。之前，我從未聽說她還是山水盆景的行家裡手。

　　陳習之與她夫君林鴻鑫大師共同創辦的紅欣園林藝術公司，馳名江浙乃至全國。她不僅擅長園林設計，親自完成60多個綠化工程。從設計到施工，她是樣樣精通。1996年我去過溫州，親眼看到她設計的溫州大廈屋頂花園，那裡面有假山、噴泉，還有盆景。難道那裡擺放的山水盆景就是她的傑作？當時我只顧欣賞，沒有細問，今天我才找到答案。

　　她夫君林鴻鑫在深圳創辦的盆景世界也有她的一份功勞。她不僅僅是資金的保障者，還是出謀畫策的智多星。更令人欽佩的是，爲了家族事業不斷發展壯大，她常年從深圳飛往溫州及中國各地。爲了在深圳第26屆世界大學生運動會期間舉辦盆景書畫展，她忙碌了三個多月的時間。

　　總之，只要是對綠化中國、美化中華的事情，她都樂此不疲。今年她又抽出時間，將蘊釀已久的《中國山水盆景藝術》一書付諸辭印，令盆景界人士很是期待。

　　此書值得稱讚的是，作者不僅抒寫了山水盆景的發展史，還將山水盆景與國畫之間的相互借鑑和相互依存，都作了詳細的介紹。

　　更可貴的是，她把山水盆景的創作形式、創作材料、所使用的工具以及山水盆景的創作工藝，都作了深入的闡述。我相信這本書的問世，對初學者技藝的提高會有實實在在的幫助。而且，讀者還可從國畫創作中體會盆景藝術中的詩情畫意，更好地掌握中華之魂，爲復興中華文化增添新的力量。

　　俗稱說「不是一家人，不進一家門。」陳習之一家可稱得上是「藝術之家」，其夫君林鴻鑫是中國盆景藝術大師，女兒林靜也有不俗的表現，在父母的薰陶下，也是多才多藝、能文能武。

　　從陳習之的人生經歷中，我們可以得出這樣的結論：凡是人品

好，又經受過人生歷練、磨難的人，才能百折不撓，爲國家成就大業、做大事情。所以，他們的進步是實實在在的。

我在15年前爲名家寫序時，就曾預言：盆景藝術是國粹，也是五千年中華文化的象徵。中國盆景事業要大發展、大提高、大普及，必須依靠國家，更要依靠有藝術愛心、有經濟實力的企業家們的熱心支持和幫助！

今天的實踐已經證明：如果沒有林鴻鑫、陳習之夫婦的遠見卓識，沒有他們忘我的辛勤勞動和熱情支持，深圳盆景藝術就不會有今天傲人的成績！

中國盆景藝術家協會原會長
中國花卉盆景雜誌社總顧問
蘇本一

前　言

　　盆景藝術是中國優秀的傳統藝術，是我國幾千年文化藝術寶庫中的瑰寶。盆景作爲一種古老而獨特的藝術形式流傳至今，不斷發展，隨著人們生活需求的提高和對文化藝術的追求，不僅爲中國人民所喜愛，也深受世界各地盆景愛好者的歡迎。

　　山水盆景作爲中國盆景藝術的一大類別，更有其獨特的魅力和風采。其表現的是險峰遠岫，秀山麗水。如五嶽勝跡、黃山奇峰、桂林山水、長江三峽等都可透過山水盆景藝術造型表現出來。一峰則太華千尋，一勺則江湖萬里，小中見大，移天縮地，猶如一幅立體的山水畫。其意境之深遠，內容之廣博，常爲樹木盆景所不及。

　　中華民族是個愛山愛石的民族，由古至今，愛石成癖者不計其數。這是因爲石性堅韌不移，長存天地之間，被視爲長壽、永恆、堅強和力量的象徵，頗具陽剛之美。

　　盆中山石峰巒本是靜止的，但它充滿著靈氣，如重疊的山巒，聳拔的峻峰，傾斜的山體以及山上植物的伸展，均可產生動的感覺；水面本應也是靜止的，但有了舟楫漁船的乘風逐浪，加之水岸線的迂迴曲折，亦可產生水在動的感覺。這動和靜、剛與柔兩者形成了鮮明的對比，相映成趣，使欣賞者觀其形而覺聞其聲，回旋蕩漾思緒不絕。人們可以在工作勞累之餘，透過對山水盆景的欣賞，使身心得以調劑鬆弛，消除疲勞，增強健康。如能嘗試親手製作，那更是意趣無窮，令人神往。

　　山水盆景用無生命物質的石料，進行加工佈局。它不受時間和環境條件的影響，造型景物基本上不隨時間變化，管理上也比較方便。具有製作時間短，成形快，定型不變等特點。對於盆景初學者來說，不必擔心澆水、施肥是否得當，更無須考慮整形修剪日常養護管理，且石料到處可覓，隨時可以動手製作。

　　本書由中國盆景藝術家協會名譽會長蘇本一先生作序，在編寫過程中得到中國盆景藝術大師、深圳東湖公園盆景世界總裁林鴻鑫先生的大力支持。並得到中國盆景藝術家協會原副秘書長、中國傑出盆景

藝術家仲濟南老師的指導和幫助。還有上海書畫愛好者容惠貞和深圳知名攝影家黃玉煌幫助攝影、國內眾多盆景名家提供照片。在此謹表示誠摯的謝意。

　　本書兼顧實用性和欣賞性，可供廣大盆景愛好者參考和借鑒。由於編者水準所限，書中不當之處在所難免，敬請讀者指正。

<div align="right">編者</div>

目　　錄

一、山水盆景的歷史與發展

　　以大自然奇山秀水旖旎風光為創作範本和表現主題，以天山南北、大漠戈壁、南國溶洞、五嶽名山中自然形成的山石為主要材料，經過精選和切割、雕琢、拼接、膠合等技術加工，配以樹、草及各種擺件，在較淺的山水盆中置景，用來表現峰嶽岫嵐、江水湖泊等大自然景觀者，即為山水盆景，又可稱山石盆景（圖1）。

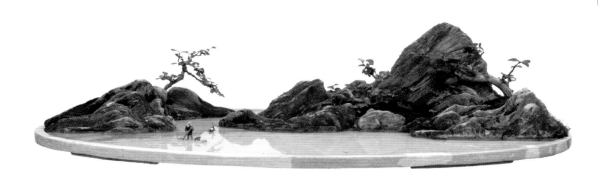

圖1　山水盆景

　　盆景是我國的一門傳統藝術，距今已有1000多年的歷史。

　　山水盆景歷史淵源從考古中發現，東漢時已有一種山形陶硯，硯面在左右兩側及背面塑有12座山峰，山峰沿著陶硯邊緣排列，高低起伏，層巒疊嶂。硯面中間盛水，與現今的山水盆景格局極為相似，是我國山水盆景的最早雛形。

　　唐代畫家閻立本所作《職貢圖》中，有以山水盆景作為貢品的進貢圖像（圖2）。畫中人物肩扛的山水盆景與現在的山水盆景造型極為相似。說明山水盆景源於我國東漢，至唐代時已漸趨成熟。

　　我國歷史上留下了許多關山水盆景的詩詞。如詩人杜甫的《假山》詩云：「一簣功盈

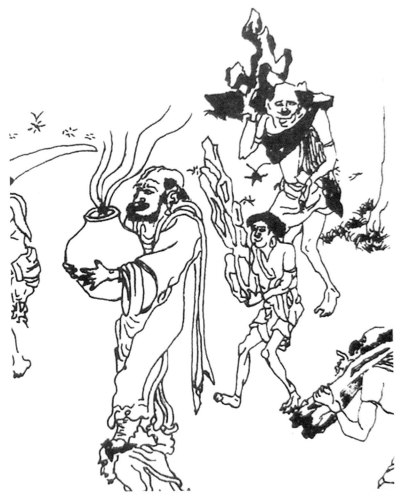

圖2　唐代閻立本所畫《職貢圖》（局部）

尺，三峰意出群；望中疑在野，幽處欲出雲。」

　　詩人白居易的《雙石》詩：「蒼然兩片石，厥狀怪可醜。」

　　書畫家蘇東坡的詩：「試觀煙雨三峰外，都在靈仙一掌間。」「五嶺莫愁千嶂外，九華今在一壺中。」

　　書法家黃庭堅曾為得一「雲溪石」而作詩：「造物成形妙畫工，地形咫尺遠連空。蛟龍出沒三萬頃，雲雨縱橫十二峰。清座使人無俗氣，閑來當暑起涼風。諸山落木蕭蕭夜，醉夢江湖一葉中。」

　　到了宋代，由於山水畫的興起，出現了許多精闢的畫論和有關山石的著述。盆景在造型或選材上也都有了新的發展。

　　北宋末年出版的《宣和石譜》，詳載各地的石種、特質、採掘法以及宋徽宗構造艮岳山的情況。《漁陽公石譜》收錄了古人玩石、賞石的故事。杜綰的《雲林石譜》則記載各種石品達116種之多。趙希鵠《潤天清錄》「怪石辯」中說：「怪石水而起峰，多有岩岫聳秀，鑲嵌之狀，可登几案觀玩，亦奇物也。色潤者甚可愛玩，枯燥者不足貴也。道州石亦起峰可愛，川石奇聳，高大可喜，然人力雕刻後，置急水中舂撞之，納之花檻中，或用

煙燻，或染之色，亦能微黑有光，宜作假山。」從中可以看出，當時山石著述較多，在選石及製作上有獨到之處。

書畫家米芾是個「石癡」，他愛石成癖，到處尋石，以玩石、賞石為快事。他詩文書畫俱精，鑑賞水準很高，他論石有「瘦、皺、漏、透」的標準。

古代詩人、畫家涉足盆景，使盆景與繪畫、詩詞等相互滲透，互相借鑑，互相提高，促進了山水盆景的發展，並從單純追求形似逐漸發展到強調神韻和意境。當時，形成了各具特色的山水盆景和樹木盆景兩大類別。

宋代《太平清話》一書提到詩人范成大愛玩各種山石，並題名「天柱峰」「小峨眉」和「煙江疊嶂」等，透過題名，盆景更賦詩情畫意。

元代高僧韞上人擅做小型盆景，稱之為「些子景」。

明朝時「吳中富豪競以湖石築峙奇峰陰洞，至諸貴佔據名島以鑿，鑿而嵌空為妙絕，珍花異木錯映闌圃，閭閻下戶，亦飾小小盆島為玩」。當時玩賞盆景之盛從中可見一斑。

明代屠隆在《考槃餘事》「盆玩」箋中寫到：「盆景以几案可置者為佳，其次則列之庭榭中物也。」這是我國出現最早的盆景文字記載。文震亨的《長物志》盆玩篇，林有麟的《素園石譜》，諸九鼎的《石譜》，造園家計成的《園冶》，清代陳淏子的《花鏡》等，對盆景都有描述和研究，為我們留下了寶貴而豐富的資料。

盆景發展至今雖有1000多年歷史，但因種種原因，幾度興盛衰落。近年來，我國的改革開放政策又給盆景藝術帶來了無限生機。國內頻頻舉辦盆景大展，向海內外展示中國盆景藝術的風采。

中國盆景還多次參加國外的盆景園藝展覽，均獲好評。山水盆景，作為中國獨特的一項藝術珍品，已被越來越多的海外人士所喜愛，影響日益擴大。

二、中國山水畫及山水畫論的影響與借鑑

　　山水盆景的形成深受中國園林造景的影響，並在發展過程中受我國傳統文化的薰陶。盆景在構圖、佈局上就借鑒中國山水畫法的技法，並在創作理論中汲取了中國畫論的精髓，豐富自己的藝術語言。

　　在中國傳統美學理論的影響下，中國盆景強調「形神兼備」「神似勝形似」，崇尚神韻、意境及詩情畫意。所有這些，使中國的盆景藝術在內容與形式上都具有傳統的中國文化藝術特點和規律。

　　山水盆景從其萌芽發端之日起就受到中國諸多傳統文化藝術的影響和浸潤，如繪畫、書法、造園、詩詞、美學等。

　　千百年來，同其他中國傳統文化藝術一起，隨著歷史的逐漸演變與發展，終成為中國盆景中最具特色的一大類別的綜合性藝術，一種獨具民族風格的傳統藝術，被譽為「無聲的詩、立體的畫」，深受海內外盆景愛好者的喜愛。

　　詩畫同源，藝術同源。山水盆景作為一門造型藝術，它同山水畫有著千絲萬縷的聯繫，它的創作原理幾乎都是從山水畫論中借鑒和汲取。

　　山水繪畫描繪的主體以山川、高峰、奇石為主，畫中點綴著樹木、溪水、河流、雲霧、房屋、人物、漁舟風帆。而山水盆景的材料主體是各種形體的石料，同樣也要在盆中栽植樹木、小草，放置亭塔、房屋、人物，水面上更是離不開風帆舟楫。

　　不論是幾千里江河湖泊的長卷，還是山腳一偶的小品。山水盆景同樣都可在盆中得以表現。要說不同，那就是山水畫是在紙上平面作畫，用的是筆墨顏料等，它是二維空間。而山水盆景是在盆中作景，用的均是真材實物，它是三維空間，是立體的，所以被譽為是立體的畫。

　　因為它是立體的，所用材料都是實在的物體，因而製作時它要受石材的制約，與你創作時所掌握的材料有很大關係。而繪畫則沒有材料制約，如何佈局立意，想畫何種山景，任由作者肆意揮灑。（圖3）

　　生活是一切藝術創作的源泉。學習製作山水盆景，同學習畫山水畫一樣，要求作者師法自然，到大自然中去，觀察山水真貌，汲取自然精華。還必須要學習山水畫論，通曉繪畫中的各種基本原理。透過學習和借鑒中國山水畫論和技法來指導和創作山水盆景。

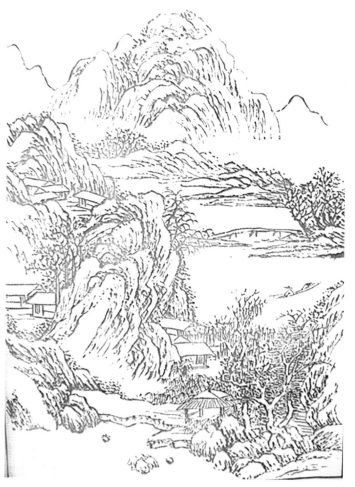

圖3　山水畫

　　山水盆景受山水畫的影響，並借鑑了山水畫論的許多精闢理論，形成完善了自己的創作理論和技法，使之成為中國盆景中較具特色的一大類別而弘揚於世。

　　山水盆景的發展就是伴隨著山水畫的發端、成熟、繁榮而演變過來。

　　中國山水畫源遠流長。簡略言之，萌芽於春秋戰國，潤育滋長於魏晉南北朝，繁衍壯大於隋唐，開花結實於宋元，延續到明清而自近代，繁榮昌盛、開花結果在今朝。

　　據文獻記載和考古發現，如四川發現的東漢畫像磚的一幅《庭園圖》，金雀山帛畫上部的「仙山瓊閣」圖等。可見山水畫萌生於漢代。

　　魏晉南北朝時代，諸國鼎峙，戰亂未已，給百姓帶來深重災難，卻造就了中國獨特的士族莊園經濟，它們是一些士人遊離於社會，隱跡於山林，研修玄理的獨善之道。形成山水詩的繁榮，並直接催生了山水畫的濫觴。

　　到了唐代，山水畫開始繁榮，五代、兩宋及元代則是山水畫繁榮昌盛的黃金時期，都達到了較高的藝術水準。

　　期間中國山水畫經歷了五次大變革，湧現出一批彪炳畫史的大師巨匠，把山水畫的發展推向了新的高潮，為近現代的山水畫奠定了良好的基礎，也使近代畫壇上出現了如吳昌

碩、黃賓虹、潘天壽、徐悲鴻、張大千、齊白石等大批藝術大師，為中國山水畫創造出了萬世不朽的作品。

隨著山水畫的蓬勃發展，以及改朝換代的動盪，產生了以儒、佛、道為一爐的三玄雜糅思想，給山水畫奠定了思想基礎。這種思想在山水畫的美學觀點上，影響到近代。斯時出現了玄言詩，山水詩，田園詩，山水畫也繼之而興起，成為獨立的學科。

隨之山水畫家，山水畫理論家，山水畫評論家相繼出現，推波助瀾，使山水畫得到迅猛的發展。歷史上，這些畫家、詩人、文人雅士在作詩繪畫之餘，也不乏喜愛山石盆景，他們尋覓石頭，製成盆景，把玩欣賞，自得其樂。使山水盆景同山水畫一樣得以繁榮發展。

千百年來，中國山水畫壇湧現出了無數的大家，在長期的繪畫實踐中積累了豐富的理論知識，他們與山水畫理論家、評論家一起，給後人留下了大量的山水畫論述。這些精闢的山水畫論，對於總結傳承前人經驗、繼承傳統、創新發展，尤其是對當前山水盆景的創作都發揮了無可比擬的巨大作用。

畫論中的一些精闢的論述常常被盆景作者和盆景理論家引用和闡述，用來著書、教學、指導盆景創作。

如「師自然，師造化。」「外師造化，中法心源。」「以形寫神，形神兼備。」「遷想妙得。」「收盡奇峰打草稿。」「作畫必先立意，以定位置。意奇則奇，意高則高，意遠則遠，意深則深。」「至山水之全景，須看真山，其重疊壓覆，以近次遠，分佈同低，轉折回繞，主賓相輔，各有順序。一山有一山之形勢，群山有群山之勢也。看山者，以近看取其質，遠看取其勢。山之體勢不一，或崔嵬、或嵯峨、或雄渾、或峭拔、或蒼潤、或明秀，若能飽觀熟玩，混化胸中，皆是為我學問之助。」「凡畫山水先列賓主之位，次定遠近之形，然後穿鑿景物，擺佈高低。」「客不欺主，客隨主行。」「主山最宜高聳，客山須是奔趨。」「有疏有密，疏密相間；疏可走馬，密不透風。」「人但知有畫處皆畫，不知無畫處皆畫。」「畫之空處，全局所關，即虛實相生法。」「只畫魚兒不畫水，此中亦自有波濤。」「計白當黑」、「以虛代實」、「無筆墨處而見筆墨」、「虛處實之」、「實處虛之」。「善藏者未始不露，善露者未始不藏。」「景愈藏則境界愈大；景愈露則境界愈小。」「山自無情人有情。」「石必一叢數塊，大石間小石，然須聯絡，面宜一向，即不一向，亦宜大小顧盼。」「凡勢欲左行者，必先用勢於右；勢欲右行者，必先用意於左，或上者勢欲下垂，或下者勢欲上聳。」「從山下仰山顛謂之高遠，從山前看山後謂之深遠，從近山望遠山謂之平遠。」「山以水為血脈，以林木為衣，以草木為毛髮。」等等。

以上這些較為經典的畫論，尚能熟記於心並加以領會其真諦，靈活應用或指導於山水盆景製作。那對於一個入門者來說，造詣就過半了，此話一點都不為過。

一盆山水盆景是有多塊山石、數個山峰還有山坡小磯，加上擺件、植物等組成。在加工製作時，就有個先從哪裡入手，哪裡是重點的問題，也就是主次關係問題。

山水畫論對此有論述：「凡畫山水，先立主賓之位，次定遠近之形，然後穿鑿景物，

擺佈高低。」（唐代畫家李成語）。

「先理會大山，名為主峰，主峰已定，方作以次近者遠者，小者大者，以其一境主之於此，故曰主峰，如君臣上下也。」（宋代郭熙語）。

它告訴我們在製作山水盆景起手時應重點突出主體景物。著力加工主峰，讓所有的次要景物都起著陪襯烘托作用，使主體更加突出。主體景物在盆景作品中是最醒目的，並要有典型的細節刻劃。賓體部分要與主體景物相對比又相呼應，既有變化又有統一，使觀賞者的視線很自然地投向主體景物上去，然後才慢慢地轉向賓體部分，即次要景物上去，形成景物的視覺中心。所以說，一件山水盆景作品的成功與否，主次關係的處理顯得極為重要。只有處理好景物的主次關係，形成既多樣豐富又和諧統一的局面，才能獲得完美的藝術效果。

唐代畫家王維在他寫的《山水論》中說：「遠山不得連近山，遠水不得連近水。」他這話的意思拿到山水盆景製作上就是告訴我們，製作深遠式山水，在放置遠山時，這些遠山除了必須低矮，還要注意不得與近山相連，遠山與近山之間要留出水面。這樣盆中景色才會有深遠的意境。

他又說：「丈山尺樹寸馬分人。」這是盆中景物遠近大小的透視比例關係。多高的山能栽多大的樹，那些地方可以放置亭、屋、船、人等擺件，要注意比例合適。他還說：「山腰掩抱，寺舍可安，斷岸坡堤，小橋可置。有路處，則林木，岸絕處，則古渡。」這在提示我們，這些山水畫的佈局規律，對於山水盆景應如何佈局同樣具有重要的意義。

山水盆景被譽為「立體的畫」。它同山水畫一樣，都是中國傳統文化的藝術瑰寶，在千百餘年的發展過程中，深受山水畫的影響，不斷借鑑山水畫創作原理，以山水畫論為創作指導原則，將其融入山水盆景的創作，使之技藝和理論同步發展，才有了今天空前繁榮的局面。

三、山水盆景的類型形式

（一）山水盆景的分類

山水盆景的分類是以盆面展現的不同情況以及造景特點來區分的，一般可分為水石類、旱石類和掛壁類。

1. 水石類

盆中以山石為主體，盆面除去山石，其餘部分均為水面。盆中的山石用來表現峰、岳、嶺、崖等各種山景，空出的部分為水面，展現江、河、湖、海等各種水景。盆面無土。在山石峰巒的縫隙或特意留出的洞穴內放置培養土，以栽種植物，在土面上輔以苔蘚，不露土壤痕跡。再適當點綴亭、塔、橋、房屋、舟楫、人物、動物等配件。

水石類是山水盆景中的主要形式。通常的山水盆景都是以這種形式來表現雄偉壯麗、秀麗旖旎的峰巒山景以及江河湖海水景。如奇絕的黃山，秀峻的峨眉，險隘的華岳，雄偉的泰岱，還有匡廬飛瀑，雁蕩巧石，桂林山水，長江三峽，嵩山溪流，衡山別岫，洞庭湖泊等更多的自然山水景色，都可以在水石類山水盆景中表現出來。（圖4）

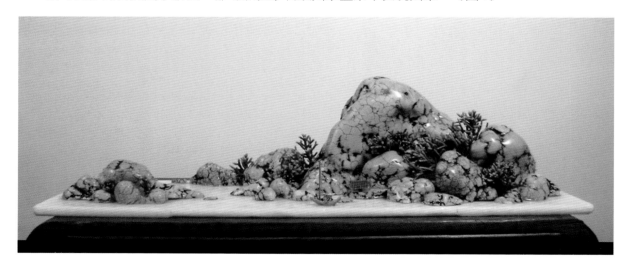

圖4　水石類

水石類山水盆景的管理也較方便，山石上栽種的樹木一般都很不，價格也較為低廉，尋覓也較為容易，萬一管理不當枯萎後，還可以重新栽植。如製作的山水景觀較小時，還可以不栽植物，僅以青苔點綴或植以香港半枝蓮小草，以草代樹，很為方便。如需要長期放置於室內觀賞，則山石上不需栽種草木。

為了增加欣賞效果，一般都選用較淺的大理石或漢白玉盆，這樣可以從山腳水面逐漸欣賞至峰頂山巔，整個山景水面一覽無遺，增加了視覺的愉悅感。

2. 旱石類

盆中以山石為主體，盆面除去山石，其餘部分均為土面或砂。山峰石塊置於土中或砂中，主要表現盆中無水的山景。植物可栽種在山石上，也可直接種植在盆面上。土上鋪以青苔，也可栽以小型樹木，再根據表現主題的需要點綴人物、動物、屋舍等各種配件。

旱石類山水盆景適宜表現大地與山峰共存的山景，但展現的場景不如水石盆景之宏大，意境的深邃也稍遜色於水石盆景。但它可以展現牛羊成群、廣闊無垠的草原景色，以及駝鈴聲聲、令人神往的沙漠景觀，這也是旱石類的一大特色。（圖5）

旱石類山水盆景的管理亦很方便。平時注意經常朝盆面上噴水，以保持盆土濕潤，使植物與青苔生長良好，整個盆面與山景綠意盎然，增加欣賞美感和真實感。

用盆以較淺的大理石或漢白玉盆為好。淺盆可使山峰無比雄偉壯觀，大地更加廣袤無垠。同樣可以使觀賞者盡情瀏覽而增加視覺上的愉悅美感。盆土表面的地形處理要注意不能平坦展開，要適當加以變化，做成前淺後深，起伏有變方顯自然之理。

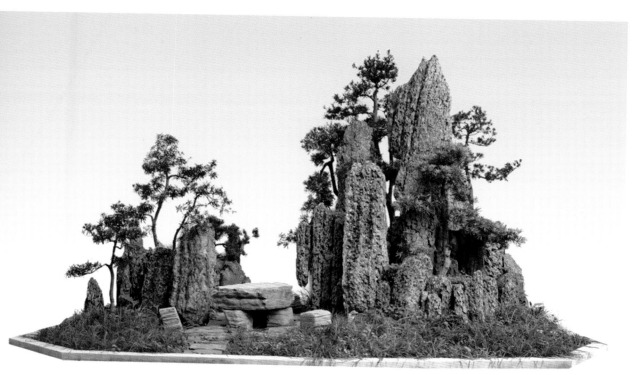

圖5　旱石類

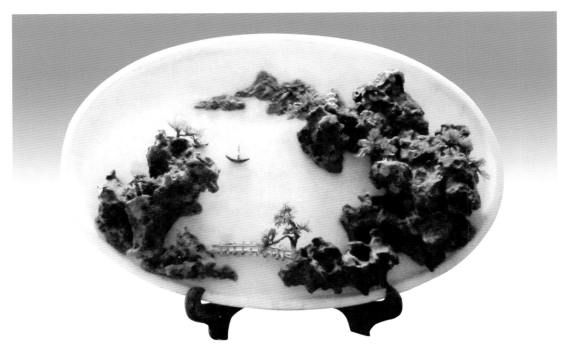

<div align="center">圖6　掛壁類</div>

<div align="right">製作：周光輝</div>

3.掛壁類

掛壁類山水盆景是將盆懸掛在牆壁上，或豎置在桌上。山石經加工成薄片後再用膠黏在盆面上。其加工製作如同用山石在繪畫，形成如山水畫似的山水景觀。

掛壁類山水盆景在製作中其佈局不同於一般山水盆景，在造型、佈局、構圖及透視處理上均與山水畫相似。它可以讓山峰如同山水畫那樣讓山懸浮在半空中，下面用空白代替雲或水，而不必多考慮山峰坡腳的處理。

用盆主要為淺口的大理石盆和漢白玉盆。也可用紫砂盆、瓷盤、大理石平板等。根據主題需要可取長方、橢圓、圓形、扇形等各種不同形狀。製作時可充分利用天然大理石板面形成的紋理，來表現雲、水、霧等自然景色。石料軟硬都可以，先將石料加工切割成薄片，或在石料背部切平，使之可以膠合，並留下一定的間隙栽種植物，以增加自然氣息，使之成為一幅具有立體效果的山水畫。（圖6）

(二)山水盆景的形式

山水盆景是大自然中千姿百態，風情各異的山巔水涯自然景觀的藝術縮影。我國天闊地廣，是個多山的國家。宋代山水畫家郭熙說：「嵩山多好溪，華山多好峰，衡山多好別岫，常山多好列岫，泰山特好主峰。」又說：「東南之山多奇秀，西北之山多渾厚。」說明各大名山都有其不同的特點和各自的風采。這就為山水盆景創作提供了多種造型形式的範本。

山水盆景最為常見的形式有高遠式、平遠式、深遠式3種。這是根據透視原理來分

的。而根據盆中山峰數量的多少又可分成：主峰式、雙峰式、群峰式、散置式等；而根據盆中山峰形體特點還可分為：懸崖式、峽谷式、主次式、傾斜式、連峰式、象形式、洞空式、賞石式等。

1. 高遠式

「自山下而仰山巔，謂之高遠。」「高遠之勢突兀。」高遠式山水多用來表現雄偉挺拔、峭壁千仞、氣勢高聳的山峰景觀，是山水盆景中較為常見的一種表現形式。（圖7）

高遠式山水盆景具有線條剛直、壯麗磅礴之特點。故製作時常選用硬質石料中的斧劈石、錳礦石、砂片石等，也可用軟質石料中的蘆管石。盆形以橢圓形、長方形為主。橢圓形的盆缽其弧形線條與盆中高聳挺拔的山形相襯，更有剛柔相濟的藝術效果。

高遠式山水的主峰在盆長的三分之二左右，此高度較為得宜。如主峰過於低矮，顯現不出剛健挺拔、險峻雄偉的氣勢。配峰可以安排較矮一些，大約為主峰高度的二分之一或

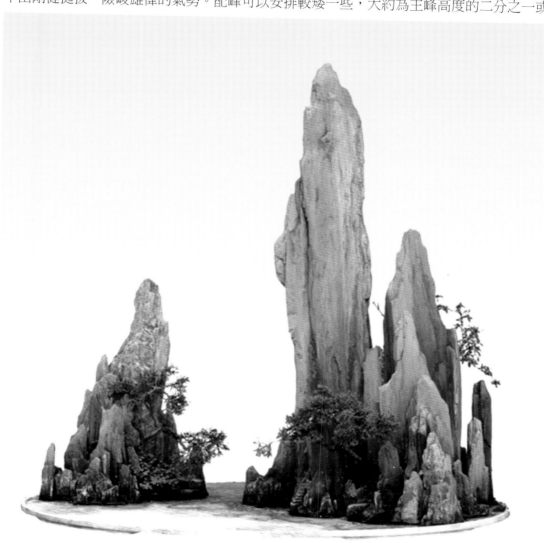

圖7　高遠式

三分之一，以襯托主峰的高聳挺拔。這樣主次上下顧盼呼應，對比強烈，效果明顯。高遠式山水的主峰之下一般都置放平臺，平臺高度宜在主峰高度的三分之一以下，可將村舍茅屋或人物等配件安置其上，增加生活氣息。平臺的安置可使其與高聳的主峰形成一種強烈的反差，陡緩相間，險夷相襯，富於變化，活潑生動，上下呼應。

　　栽種植物以常綠的松柏類為好，如真柏、五針松等，亦可作適當的誇張處理，樹的比例尺度可以放寬，以凸出近景的效果，整座山峰上呈現出綠意盎然、生機勃勃的景象，使觀賞者產生一種身臨其境的感受。

2. 平遠式

　　「自近山而望遠山，謂之平遠。」「平遠之意沖融，而縹縹緲緲。」平遠式山水主要表現千里江南丘陵的逶迤起伏及青山綠水的田園風光。

　　山景注重向左右兩邊鋪排，講究的是連綿起伏、逶邐多變的低山丘陵和縹縹緲緲的碧水縈回。「孤帆遠影碧空盡，唯見長江天際流」給人以千里江山不斷、萬頃碧波蕩漾之感。

　　軟石類中的浮石、海母石、砂積石等適宜做低矮的平遠意境，軟石便於加工雕琢，較易創作多變的山體表面紋理。

　　平遠式山水表現的場景較大，有咫尺之水瞻萬里之遙的功效，故而盆中的山峰必須以低矮為主。主峰與配峰之間的高低對比不甚明顯，峰巒與平崗小阜連成一片，前後相襯，起伏連綿，水天相連，一望無邊。

　　平遠式山水佈局時最忌將山石佈滿盆中，出現擁塞、滿悶的現象。為此，可將盆中水面的比例放至盆面的二分之一或三分之二，水面上佈以散點石和風帆，使之虛中有實。

　　盆中山峰低矮，容易產生簡單、稚嫩、平淡無奇的現象，應注重山體表面皴紋的細心雕琢加工，並在山峰坡腳水岸線的處理時加大力度精心安排，使山腳水線迂迴曲折，變化流暢。

　　忌栽較大植物，可用半枝蓮或枝葉細小的常綠植物。安置亭、閣、房屋和人物、舟楫等配件時，也須嚴格掌握好比例尺度，擺件不應過大而破壞整個畫面協調。（圖8）

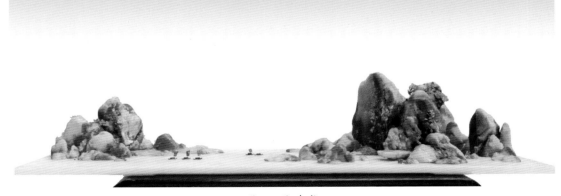

圖8　平遠式

3. 深遠式

「自山前而窺山後，謂之深遠。」「深遠之意重疊。」深遠式山水的主要特點是景色幽深繁複，層次重疊豐富。多用來表現山清水秀的江南丘陵，湖光山色。（圖9）

用盆要注意前後縱距適當寬一些，以便於在盆中佈局時前後層次的安排，因而盆形以正圓形為好。

深遠式山水盆中山峰一般較多，可以有多組山峰前後、左右組排，水面不宜太多，以占二分之一為宜。水面過多會使畫面比重太輕、太空鬆，而缺乏飽滿堅實的感覺。

可以一組山峰，作為主峰，其餘均為配峰。主峰與配峰之間須前後相連，由低漸高。峰與峰之間高低錯落，左右開合，並適當安排遠山、低山連綿，使之形成遠景。給人以天曠水闊山遙之感，使盆中景物獲得深度和層次。

佈局時還要注意峰巒不能排列在一條縱軸線上，要使盆內的山峰既緊密聯繫、起伏交錯、互相呼應，又要有開合之變，有斷有連，變化豐富。這樣雖然盆中山峰較多，也不至於出現呆滯平庸現象。

栽種植物要近實遠虛，前大後小。遠山鋪青苔，前山栽植物，中間植小草，方符合透視原理。

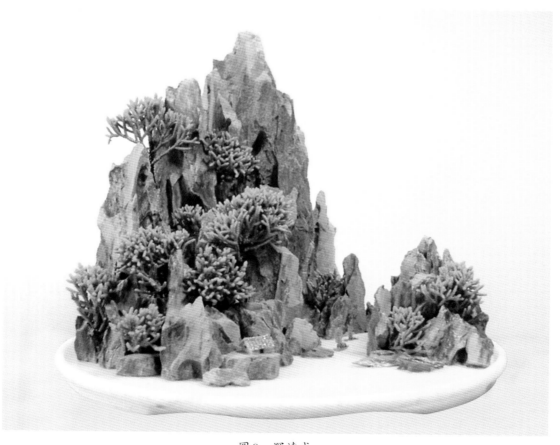

圖9　深遠式

4. 孤峰式

又稱獨峰式。盆中只有一座山峰直插雲天，其餘的均為一些小山坡腳或平臺配件，其主要特點是主題鮮明，景物集中，且多為近景特寫，孤峰突兀摩天，山勢奇峭險峻。整個構圖也非常簡潔、清疏、明朗。

石料可選蘆管石、砂積石等。此類石料質地較鬆軟，易於雕琢洞穴險壑，使山形變化奇秀，增加觀賞效果。同時可以避免因獨峰缺少變化而產生的平淡。

宜選用正圓形或橢圓形，就是選用橢圓形盆也要注意盆的長與寬之比，儘量靠近正圓形尺度為好，因為盆中只有一座山峰，其他盆形均不太合適。

佈局時，可將主峰安排在正中略靠左或右，但不宜放置盆的正中或邊緣，因置於正中會缺乏生動感，而過分靠近盆的邊緣會產生不穩重的現象。

主峰周圍不作配峰相襯，可以適當安排一些矮石和散石以作島嶼，來與孤峰作呼應。並可在孤峰前側置以平臺或在孤峰山腳邊安放高腳亭台、水榭等，水面上可放置漁船，增加動感。

孤峰式山水栽種植物很重要。應下工夫挑選一些株形矮小、葉片豐茂的蒼松真柏，細心栽入峰上已鑿好的洞穴縫隙之中，或懸、或飄，來增加孤峰式山水的欣賞效果。栽種的植物可以適當加大比例，作一些誇張的處理效果會更好。（圖10）

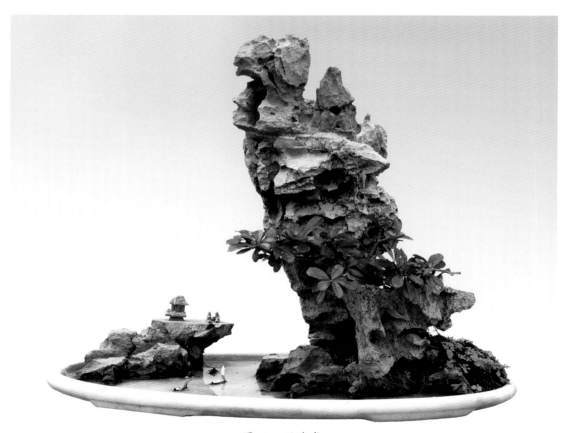

圖 10　孤峰式

5. 群峰式

群峰式較受大家喜愛，盆中層巒疊嶂，山重水複，群峰競秀，綿亙不斷的自然山景，故又名重疊式。具有厚重、渾樸、茂實的特點。

選用石料非常廣泛，各種軟、硬石料都可以。用盆則以橢圓形、長方形為主。

佈局時先將主峰處理好，一定要要突出、醒目。使主峰在高度、體量以及形態皴紋上都要比其他次峰、配峰略勝一籌。我國古代山水畫論中有：「主山最宜高聳，客山須是奔趨」、「客不欺主，客隨主行」之說，充分說明了主峰在整個佈局造型中的重要作用。

主峰可置以盆的正中偏一側，或左、或右都可以。其餘配峰與其相襯。製作時可以多做成幾組山峰，形態、大小要有所區別，然後在盆中隨意組合、調換，可以組成多種不同形狀、姿態各異的山水景觀。只要山石不與盆面膠合固定，就可重新更換一種佈局景象。一景多變，一盆山水盆景可變換成多種山水景觀。

由於盆中山峰較多，要儘量避免出現盆中山峰壅堵、悶塞的現象，可以在山峰之間多透出些空間，做到密中有疏、空虛靈秀才能引人人勝。如是軟石類石料，還可在峰岳上鑿以凹溝洞穴，並將山體輪廓儘量處理得險峻清秀些，不要過於雄壯粗矮。

植物盡可能挑選一些葉小清疏的植物，如六月雪、虎刺、小葉女貞等，點綴山間峰旁。不宜使用厚茂旺盛的真柏、翠柏、五針松等松柏類植物。（圖11）

6. 散置式

又名疏密式。盆中山峰比較多，但高度有限。它同群峰式山水相同的是盆內山峰較多，不同的是群峰式山水盆中山峰多而相連，而散置式山水則盆中山峰雖多，但並不相連，而是以幾組形式散置在盆中。

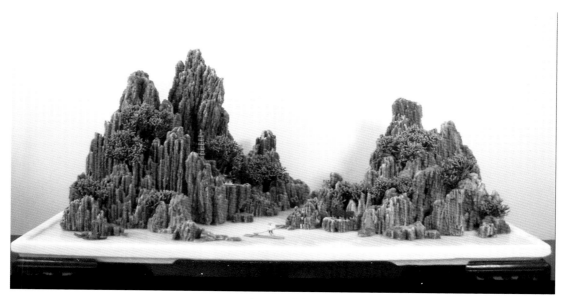

圖11　群峰式

製作：仲濟南

散置式山水主要用來表現湖中群島、海濱、山礁等自然景色，所有的山都比較矮，景觀內容比較豐富，一般有山峰、崗巒、平坡、淺灘、島嶼和水面等。

其佈局形式較為隨意自然，一般都有三組以上的山石。主峰大約在盆長的五分之一。以其中一組為主，在體量和山峰上均要比其他幾組山石略大、略高。其他幾組作為陪襯。主峰這一組山石可以置於盆中一側後面，也可置於另一側略前。但要注意同其他幾組山石峰巒之間的疏密變化，不可峰峰相連過密而出現滿悶現象。盡可能地將盆中水面分割成大小不等數塊，使盆中的峰、巒、坡、灘與水面之間聚散有序，多而不亂，水面遼闊，場景宏大，水天一色。

擺件以舟楫風帆為主，因為靜止的江、湖上有了揚帆的舟楫，則會使水產生動的感覺，故風帆小船的安置較為重要。（圖12）

7. 主次式

又稱偏重式。此為山水盆景造型中最常見的一種形式，也是初學者學做山水盆景時首選的一種造型形式。（圖13）

主要用來表現奇峰摩空、山勢險峻的自然山景。盆中有兩組山石，分置於盆的兩側，一側為主，一側為次。為主的一組峰巒比較高大，峭壁聳立，體量也明顯大於為次的那組山石。為次的那組山石比較低矮，兩組山石體量高低懸殊較大，主次明顯。

主次式山水的石種選擇範圍較大，軟、硬石都可。盆形以長方形和橢圓形為主。

製作時應重點放在主峰的加工上，要精心構思，仔細收拾，使主峰蒼然屹立，雄秀並重。主峰一般以一塊山石做成，也可以用數塊山石拼成。配峰則簡單些，以低矮之平拙來襯托主峰的雄秀之美。在主峰山腳邊刻意安排一些小平臺，置以各種配件，在水面上則安置舟楫。山峰上可以栽多種形式的小樹，以常綠觀葉植物為好。

當感覺到兩組山石組成景觀有些單調時，可在主峰或配峰之間的稍後一側，再安排上

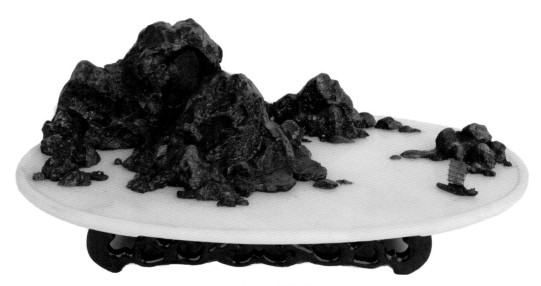

圖12　散置式

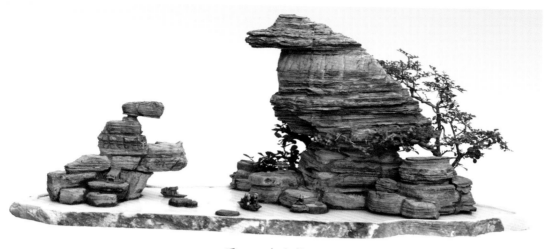

圖13　主次式

一組遠山。這組山石須比配峰更低矮，使佈局前開後合，近大遠小。如安排的這組山石比配峰高大，須靠近主峰一邊為宜。適於表現廣闊的湖面和深遠景色。

8. 懸崖式

懸崖式山水山勢險峻、山形奇特、景色壯觀。主要表現自然界峭壁陡峻、懸崖絕壁、雄渾險奇的臨水懸崖景色。其險奇並極具動勢的造型，在山水盆景中獨樹一幟，深受盆景愛好者的喜愛。

用盆首選長方形和橢圓形盆。石料既可用硬石，也可用軟石，一般以軟質石料中的浮石、砂積石為多，此類軟質石料質地疏鬆，便於雕琢加工成各種造型需要的懸崖形狀，符合創作主題之需要。如有天然成型的懸崖狀硬石，加之有其他配峰石料，那加工出來的懸崖式山景比軟石類懸崖更有氣勢。但自然界中優美的懸崖狀山石比較少見，還往往會因有了懸崖狀山石主峰材料，而缺少其相配的山腳石料或缺配峰石料，以至於無法進行創作造型，只能將其擱之一旁。相比之下，軟質石料就有更大的可塑性。

佈局形式與偏重式相同，盆中以兩組山石或三組山石組成。懸崖式山水盆景是最具有動勢的造型形式之一，主峰呈明顯的懸崖狀，上部山體要伸出山峰中心線外相當大的一部分，山頭朝一側傾斜，懸出一部分，成峭壁險奇狀。這極容易造成視覺上的景物重心不穩，但如求穩過度又失去了懸崖的風韻，如何解決這險與穩的矛盾？通常有兩種方法可以使用：

其一是增加傾斜主峰背面一側山石的比重，以一定量的山石體重來壓住另一側伸出的懸崖山峰，以達到視覺上的平穩；

其二是透過懸崖主峰下面山腳的延長，使整個山峰成不規則的彎弓狀，來克服險與穩的矛盾。

這兩種方法可以同時在一盆懸崖式山水中使用，但大多數盆景中只選用其中一種。

有了氣勢磅礴的懸崖山峰，配峰的陪襯作用也很重要。配峰山體要儘量使其低矮平

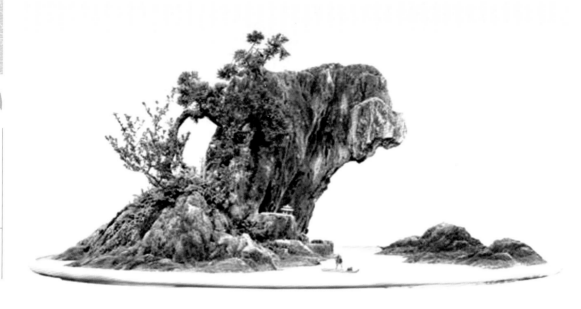

圖14　懸崖式

淡，其高度可掌握在主峰的四分之一左右。山形要簡潔自如，不宜過分繁雜，以突出主峰懸崖的雄奇險峻。

植物可以栽在懸崖上，使其枝葉向下面懸掛搖曳，以渲染懸崖山峰的氣勢，使其更具藝術欣賞效果。（圖14）

9. 峽谷式

盆中山峰兩邊相峙，中間留出狹小的峽谷，河流湍急沖開峽谷奔騰洶湧而出。主要表現江河峽谷的自然景色，如長江三峽險峻的山峰和氣勢浩蕩的江水。

石料多選用龜紋石、砂片石等硬質石料，因硬石具有天然生成的紋理、色澤和神態。表現層巒疊嶂、絕壁峭立的峽江景色極為適宜。如沒有合適的硬質石料，則用軟質石料中的砂積石、蘆管石，只不過在氣勢上不如硬石更顯剛勁有力、挺拔雄渾。用盆以正圓形為好，因為峽谷景色要有一定的深度才能體現出兩山對峙、中貫江水的險峻幽深。

佈局造型時一般多用兩組陡峭險奇的峰狀山石，一高一矮，相峙中形成峽谷。兩組山石相隔距離不能太遠，過遠了則沒有峽谷氣勢。一組山峰為主，置盆的一側。這組為主的山峰在體量、高度上必須明顯超過另一組山峰，並且其最高峰應在臨江邊，低峰向外側連綿；而另一組為配峰，在形態、高度上比主峰略小。這組配峰與主峰緊緊相靠，中間僅留出狹窄的水道，水道前面寬闊，後面逐漸變窄乃至最後被山峰阻擋而見不到頭。水道的處理以彎曲迂迴變化為好，忌筆直無變。

要達到這種效果，可將配峰這組山石緊靠另一側的主山，並將其主山一側遮住，使峽谷水面呈S形彎曲，這樣就有了峽谷的深度和變化。

山腳坡灘安排不宜過多，要著力表現峽谷的險奇陡峭之神態，峽谷中間的水道上可適

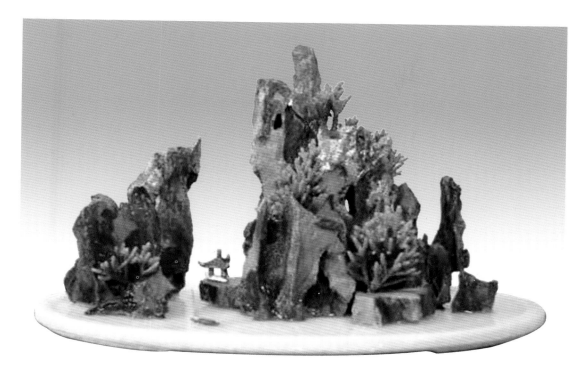

圖15　峽谷式

當點綴一兩塊小碎石以作急流險灘之意。為增加江水的動感，在峽谷水道中安置風帆小舟是必不可少的，讓其若隱若現，靜中有動。（圖15）

10. 傾斜式

傾斜式山水的山峰重心都向一側傾斜，險中有穩，危而不倒，靜中寓動，別具一格。

可選用千層石、奇石、斧劈石、砂積石等石料。應儘量選用紋理走向協調一致的山石，使之與傾斜的山峰氣韻連貫，不可出現上垂直或逆反方向的紋理。盆形可以橢圓形為主，長方形亦可。

佈局有兩種形式。一種是主峰靠近盆邊沿，前傾一邊基本不留水面，其餘山峰向另一側逶迤連綿至盆邊，但必須在山峰的正前面空出一定比例的水面，不然整個造型會出現滿悶現象；另一種是在主峰傾斜的前面適當留出部分水面，但也不宜過多，並在水面上安排一些低矮的配峰與傾斜的主峰相呼應。也可以空出水面而不置山峰，僅以舟楫小船數艘置以水面上，這樣會另有一番欣賞效果，各人可憑自己喜愛所用。

傾斜的山峰可以峰與峰相連在一起，但須有鬆緊、高矮變化，不可對等。並要注意避免朝一側逶迤的山峰出現等距排列的樓梯狀現象。

峰與峰之間還可以適當空出一些水面，做到似連非連，若即若離，在主峰前面安置小峰與山腳平臺，可以增加層次加重山體而不至於顯得單薄。水面上要有碎石點綴，使之虛中有實。山腳水岸線也要迂迴曲折有變。

傾斜式山水盆景的傾斜角度要適宜，如傾斜過度，則勢必給人山體要倒、重心不穩的

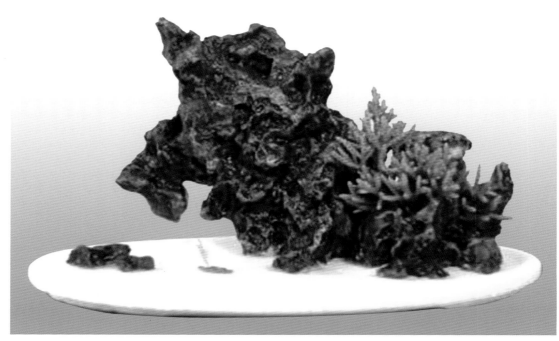

圖16　傾斜式

感覺；而山峰傾斜不足，又無動感傾斜的效果，失去了傾斜式山水的特點。故而在佈局時應反覆比試，達到最佳角度時方可定型膠合。

另外山形的外輪廓須注意所有山峰都向一個方向傾斜，如主峰重心傾向右邊，則山峰的右側宜陡峭，而左側宜緩穩。（圖16）

11. 連峰式

連峰式，顧名思義，盆中所有山峰均相連在一起。起伏相連的峰巒佈滿盆中，之間沒有分割開來的水面和空白。

水面和空白只能留在山峰的前面，利用山峰之間的起伏開合，山腳曲直回抱，來造成虛實疏密等變化關係。該形式節奏感強，氣勢雄渾。

主峰的位置較為隨意，可置於盆的一側，也可以置以盆的正中。因為它沒有配峰可移動來調節均衡關係，它的虛實變化也只能在整體景觀中解決。峰巒的起伏變化要有輕重緩急之分，並儘量注意在峰巒正面留出足夠的水面並作虛實前後的開合變化，將連體的山峰前面坡腳多作迂迴曲折的變化。並將山峰之間的高矮處理得明顯些，以增加山體外形的起伏變化使造型得以成功。

另外要注意的是，由於連峰式山水的峰巒是相互緊靠在一起的，故在盆中的山體分量應在盆面的三分之二以上，水面占三分之一以下，只有這樣才不致出現山形過虛的感覺。

膠合時整座山峰可以膠連在一起。但如要考慮到以後搬動方便的話，則可以在膠合時有意識地在山體薄弱處或山體過大處，將其分成若干個組，用紙分開膠合。這樣放置時可

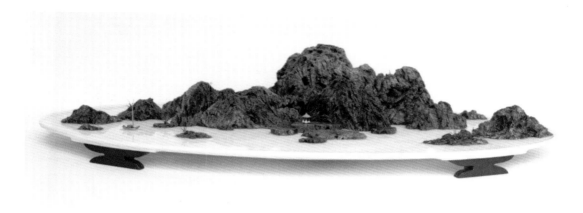

圖 17　連峰式

以連成一體，不影響觀賞，搬動時又可以分開。如設計合理得體，還可將分開的山峰作隨意調整，重新佈局成新的造型形式，也不影響作品的整體效果。（圖17）

12. 洞空式

這一形式的主峰中間有山洞和透空的地方，山洞前後穿通。佈局時都將山洞放在主峰的底部，即與盆面相連，使山洞與水面親吻，以達到造型形式既誇張、變形、又親切、自然的效果。

如用軟石，則可以意雕琢山洞，使山體峰巒中的空洞符合自己的創意需要。而利用硬石天然形成的洞穴空洞，可以達到事半功倍的效果。人工雕琢洞空，容易留下人工做作的痕跡，但符合創作要求的硬石卻非常之少。

用盆比較隨意。如需在洞空後面的水面上安置山峰遠景和舟楫等配件，來增加景觀的深遠效果，則必須選用正圓形的大理石盆。

造型須重點對山洞的大小、形狀、位置作精心構思，以營造一個自然、生動的洞空式山水形式。山洞的大小應按山峰整體大小而定，山洞不能太小，太小沒有氣勢和感覺，太大又顯得空虛輕飄。如何適宜，須在造型時仔細斟酌量定。山洞的形狀以不規則為好，忌圓或方的形狀，這兩種形狀人工味極重，容易顯得造作。並在山洞裏面的內壁處理成凹凸不平的變化，使山洞前後有適當拐彎的感受則更好。

山洞的位置應在山峰底部，在洞後面水面上放置遠山配峰，配以小船風帆，這樣就有了景深，內容也就豐富許多。

製作洞空式佈局形式不宜複雜，除注意山峰外形的自然變化外，以一主峰一配峰就可，峰巒少一些可以突出洞空的藝術效果，使欣賞者的視線容易集中到景物的主題上來。

植物栽種也不宜過分繁雜熱鬧，以免出現喧賓奪主現象。（圖18）

13. 象形式

大自然中的象形景觀很多，較為知名的有桂林灕江水畔的象鼻山；幽深秀麗的巫峽神女峰；黃山群峰中的猴子觀海、老鷹抓雞、仙人指路等；雁蕩山中的金雞峰、犀牛峰、哀

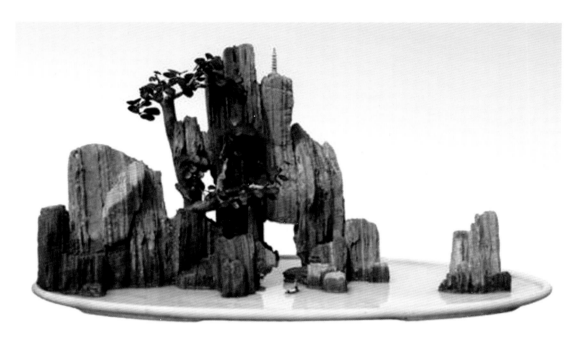

圖18　洞空式

猴峰等；這些奇妙無比的大自然傑作，都是我們創作象形式山水的絕好範本。

創作時對手中現有的天然形態的象形硬石作認真細微的觀察，抓住其主要特點，突出象形重點，集中概括，把其最精彩之處表現出來，使人有身臨其境的感受。

也可選用較易雕琢的軟質石料，依據需要表現的象形景觀，進行人工塑造成型。

象形式山水盆景並非要求盆中的象形景觀越逼真越好，太具象了容易成為模型。

藝術的真實應該比生活更高、更美、更集中。著名畫家齊白石曾說過：「作畫妙在似與不似之間，太似為媚俗，不似為欺世。」所以還是應該「多一點自然野趣，少一些藝術加工」。盡可能地利用石料的自然象形神態。佈局重點突出象形主峰，使景觀集中、明確、一目了然。配峰可以簡單一些，僅起陪襯作用。（圖19）

14. 賞石式

賞石，又名奇石、供石、雅石等。賞石式山水盆景就是選用這類石頭，或選用類似賞石的石料作主要材料製作的山水盆景。它既有山水盆景的欣賞價值，又有賞石的獨特雅趣。

我國古代的山水盆景就是以賞石作為主體材料而做成的，選擇形態類似山巒峰嶺的石材，或選擇形態奇形怪狀、外形色澤俱佳的賞石，將石置於盆盎中，或置以水，就構成了當時的山石盆景。

現在國外盆景愛好者製作的山石盆景，大多如同賞石式山水盆景。作者一般都會選擇自己喜愛的賞石類山石，大多石料底部不作切割，置於淺盆中，一般盆中只置一塊山石，盆面鋪細砂或碎石作旱地，不作配峰坡腳處理，不栽種植物。

製作時重點應放在挑選合適的山石材料上。一般都選用硬質石料，將石料底部切割平

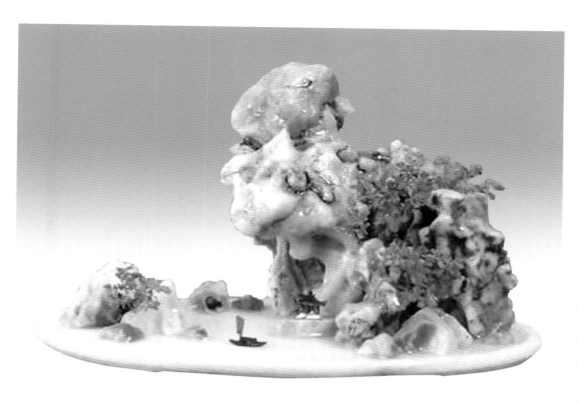

圖19　象形式

圖20　賞石式

整。佈局造型非常省事簡單，它不像其他形式的山水盆景，既要重視盆中峰巒的形態變化，又要講究山腳坡岸的處理。這些問題均可省略不計。（圖20）

四、自然山水的形貌皺紋

　　自然界中千姿百態的峰、巒、嶺、壑、崖、岩等各種山景以及江、河、湖、海、溪等各種水貌，是山水盆景所要表現的對象。它們或雄奇、險峻，或巍峨、壯觀，或秀麗、清新，或幽雅、寧靜。它們之間既相互聯繫，又各具特點。

　　要製作山水盆景，首先必須要瞭解、熟悉、掌握山水形貌特徵和山體細部紋理變化，做到「胸有丘壑」，才能下手不亂，創作出優秀的山水作品來。

　　地球由於地殼各個部分和各個質點的運動，促使地殼表面構造不斷變化，有的岩層相互推擠，使之變形彎曲，形成褶皺，這種因褶皺變形所形成的山體，為褶皺山，如崑崙山、祁連山、秦嶺。（圖21）

　　有的岩層因受到強大的拉張或扭動，產生了裂縫，甚至上下或左右錯開，形成斷層。

圖21　自然山勢圖

一邊升高成陡壁，一邊下降成深谷，這種因斷裂錯動上升而成的山體為斷層山，如廬山、華山、恒山、衡山、峨眉山、臺灣的台東山脈。也有因褶皺和斷裂層抬升而形成的山體，稱為褶皺斷層山，如新疆的天山山脈。

地球表面的岩石由於不斷受到陽光、空氣、風雨、生物等因素的影響和破壞，風化分解，致使有的山峰、巨石變成了碎石、沙子和泥土。山石主要由火成岩和水成岩兩種岩質構成。火成岩是地殼內部的岩漿冷卻凝固後形成的岩石，其中包括花崗岩類和火山岩類兩種。水成岩是由於水的作用，使岩石一層層沉積起來，類似疊疊的書籍。水成岩占地球陸地面積最大，約占十分之九，包括砂質岩、黏土質岩和石灰質岩等。

（一）山　形

山：地面形成的高聳部分，有石山和土山之分。

山脈：成行列的群山，山勢起伏向一定方向延伸。

峰：形勢高峻的山，山脈突出的尖頂。

巒：連綿而又平緩的山。

嶺：頂上有路可通行的山。

崗：較低而平的山脊。

巔：山峰的頂部。

崖：山石或高地陡立的側面。

岩：大石塊突出的某部分。

壑：群山中凹下的部分。

谷：兩山中間的狹長而有出口或有水道的地帶。

峽：兩山之間夾水的地方。

磯：水邊突出的岩石或石灘。（圖22）

麓：山腳。

島：江河湖海中突出水面的小山或陸地。

峰林：石灰岩地區陡峭的石峰成群出現，遠望如林。

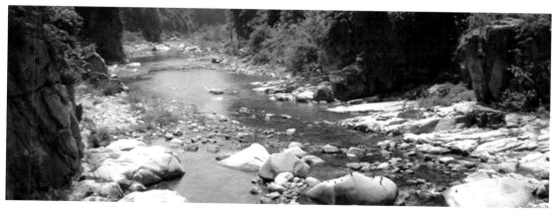

圖22　自然山水坡腳

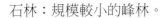

石林：規模較小的峰林。

溶洞：石灰岩被富含二氧化碳的流水溶解而形成的天然洞穴。

（二）水　系

江：具有較大規模的大河。

河：天然或人工的大水道。

湖：被陸地圍著的大片積水。

溪：山裏的小河溝。

澗：山間流水的溝。

潭：山中較深的水池。

塘：蓄水的坑，不大較淺。

泉：從地下流出的水源。

瀑布：山間的河水從山壁或河身突然跌落下來，形似掛著的白簾布。

（三）皺　紋

　　自然界中每座山峰的岩石有其紋理、裂痕、斷層、褶皺、凹凸等表面的變化特徵，其特徵會因山石的地質結構、自然風化程度的不同而不同。（圖23）

　　我國傳統的山水畫「皺法」技巧可借鑒用在製作山水盆景的過程中，表現山石的表面紋理脈絡，使加工後的山體紋理脈絡細膩自然，嶙峋多姿，具有真實感。

圖23　自然山體皺紋

皴，原指皮膚表面被風吹或受凍後皸裂而變粗糙的現象。在山水畫中，畫山石時，勾出輪廓後，為了顯示山石紋理和陰陽面，再用淡乾墨側筆而畫，也叫做皴。中國畫論有「凡畫山水，其重要步驟在於皴法和輪廓」之說。輪廓即山水總體佈局，好比人的骨架，用以確定山石林木的形體結構；而皴法則是山石的紋理、褶皺、斷層、裂痕等不同形態的質感，好似人的皮肉，用以表現山石林木的陰陽向背、凹凸皺皺變化關係。

製作山水盆景，有山無皴就好似人有骨無肉，為使山石骨肉豐滿，就必須對山體的細部進行紋理加工，當然這是對軟石而言。

由於自然界中各種物體有它各自固有的內部組織結構和表面形狀，山石峰體由於地質成因不同而形態各異，變化萬端。在山石紋理加工中，借鑒傳統的皴法技巧，使山體嶙峋峻峭，皴紋自然豐富。

傳統的山水畫皴法可歸納為線皴、面皴、點皴三大類別。（圖24～圖29）

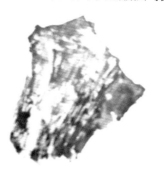

圖24　斧劈皴　　　　　　　　圖25　釘頭皴

圖26　破網皴　　　　　　　　圖27　魚鱗皴

圖28　折帶皴　　　　　　　　圖29　荷葉皴

1. 線 皴

線皴主要有亂柴皴、折帶皴、捲雲皴、荷葉皴、解索皴、披麻皴、破網皴等,是由各種不同的線組合而成的皴法類型。適宜表現土質鬆軟、草木蔥蘢的石灰岩地層,具有蒼莽沉渾、雄厚幽深之情趣。適用於各種軟石,如海母石、浮石、砂積石等。

2. 面 皴

面皴主要有斧劈皴、刮鐵皴、斫剁皴、沒骨皴、魚鱗皴等,是由各種大小不同的面(這種面比線更粗寬)組合而成的皴法類型。適宜表面雄奇、高聳、陡峭、蒼勁、嶙峋堅實的花崗岩山岳,令人有山石蒼勁、聳拔峻峭、氣勢雄渾之感、具有淋漓瑰奇而凝重之意境。適用於各類軟、硬石。

3. 點 皴

點皴主要有雨點皴、芝麻皴、馬牙皴、釘頭皴、落茄皴等,是由各種點的組合而成的皴法類型。適宜表現石骨與土肉相混的土石質山巒。與面皴相混使用,能再現江南山水的清雅幽靜、明快秀麗之韻味,體現出峰骨隱現、林梢出沒,雲山霧蒙、煙雨潤澤的意境。適用於各種石料。

運用皴法時,不能墨守成規。大自然中的峰巒丘壑形態常常是複雜的,要因石而異,因石而用。一盆山石中可用一種皴法,也可以一種為主,輔以其他皴法。糅合在一起交互使用。

山石的紋理豐富之處在陰影前面和凹陷處,可以多用皴法,而山石的向陽突兀處紋理較少,皴應少用。

五、創作材料和工具

製作山水盆景需要準備的主要材料有石材、盆、擺件、植物等。主要工具有電動石材切割機、鋼鋸、角相砂輪、水泥、膠水、熱熔膠槍等。

（一）石　材

我國地域遼闊，山石種類極為豐富，各地山區丘陵、戈壁沙漠皆有宜做山水盆景的石種。明代造園家計成云：「欲詢出石之所，到地有山，似當有石，雖不得巧妙者，隨其頹夯，但有紋理可也。」我國古人對山石的種類曾作過詳細的記載，如宋代杜綰的《雲林石譜》一書就記載有一百余種石種，其中大多是製作山水盆景的好石料。

製作山水盆景的石料通常依其質地不同分為軟石和硬石兩大類，每一類中又因硬度、形態、色澤等各不相同而分許多石種。

除此之外，還有一些山石代用品可用。

1. 硬　石

硬石具有獨特的皺紋、色彩、形狀、神態，是製作山水盆景的主要石料。硬石質地較硬，一般硬度在3～7級。加工困難，多取天然形態較佳者經鋸截、膠合而成。很少作表面雕琢加工。缺點是不易加工，栽種植物成活困難，好石難見，加工組合時表面皺紋難以統一。

【英德石】

俗稱英石。顏色為灰黑、灰和淺灰。是石灰石受雨水的長期淋蝕風化而成。該石分正、背面，正面體態嶙峋，皺紋變化豐富；背面多平坦。英石質硬而脆，不可雕琢，是中國傳統名石之一。主要產於廣東北江中游的英德、石灰鋪、九龍、大灣等地。

【戈壁石】

又名風礪石。產於新疆、內蒙古、甘肅等地的戈壁沙漠之中。色澤有土黃、橘黃、黑、白、赭、棕、灰等。是由二氧化矽為主要成分的岩石裸露地表，經嚴寒冰凍、晝夜溫差的自然變化，形成了各種裂縫，經千百年風吹雨淋的自然變化，去鬆存硬成奇特的山石形狀。其中玲瓏形、山峰形的石料是製作山水盆景的上乘材料。（圖30）

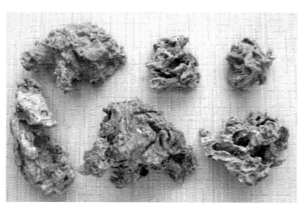

圖30　戈壁石

圖31　綠松石

【綠松石】

色澤多為天藍、翠綠、淡藍青、淡黃、乳白等。它產於高山峭壁花崗岩地段，億萬年的水濾岩層含銅、鋁、磷等多種礦物質元素，匯聚沉澱形成千奇百態的紋理、形體、色彩和堅硬細膩的瑾玉。綠松石是世界上稀世珍寶之一，被列為中國「四大名玉」之一。產自中國的鄂西北、西藏、青海以及波斯灣中東地區。誘人的色澤和黑線紋理交互，剛柔相濟。加之產量少，故價格昂貴。（圖31）

【麵條石】

主要色澤有赭石、棕色、熟褐三種。產地廣西，石灰岩質地，石質有硬有軟。赭石色者石質疏鬆，極易損壞和斷裂；棕色者其次；而顏色呈熟褐者，石質結構較緊、較硬，不易損壞及斷裂。其外形大多呈直管狀排列，一根緊靠著一根，猶如一捆圓形乾麵條，故名麵條石。（圖32）

【鐘乳石】

多為乳白色，也有黃色、琥珀色等，是石灰岩溶洞中石頭長期受水的作用而形成的。

圖32　麵條石

形態渾樸呈峰狀。鐘乳石質地緊密，不宜作雕琢加工，吸水性較差，栽種植物不易成活。主要產於廣西、安徽、湖南、湖北、雲南等地。

【千層石】

有深灰色、土黃色。由石灰質與矽質沙層長久侵蝕交疊而成，從外表看似一層層石片堆疊而成，且每層顏色不同，石層橫向，似山水畫中的折帶皴。千層石石質堅硬，不吸水。由於產地不同，千層石在顏色、厚薄、形態上有差別。主要產於江蘇、安徽、浙江、山東等地。

【靈璧石】

又稱磬石，顏包有灰黑、淺灰、白、土紅等，屬石灰岩。石質堅硬，叩擊音脆如金屬聲。靈璧石中的佳品外形自然柔和，中間多有孔洞，配上紅木几座賞石最具欣賞價值。該石是我國傳統名石，主要產於安徽靈璧縣磬石山附近，上品現已很難覓到。

【砂片石】

依其色澤可分為青砂片和黃砂片，屬表生砂岩。是河床下面的砂岩經膠合作用而形成，膠接程度高，則質地較硬，質之則質地較鬆。砂片石線條渾圓柔和，鋒芒挺秀，石表面呈均勻細砂粒狀，有片狀、棒錘狀等。吸水性尚好。產於川西河道或古河床中。

【龜紋石】

又名龜靈石。顏色有灰白、灰黑、褐黃等。因石表面有深淺不一的龜裂紋而得名。該石石質較硬，體態渾圓，極富岩壑態勢，是適宜作渾厚狀的矮山，也適宜於水旱盆景。產於四川重慶、安徽淮南、湖北咸寧等地（圖33）。

【樹化石】

有綜紅、黃褐、灰黑等色。是古代樹木因地殼運動，經過高溫高壓形成的樹木化石。既有樹林的紋理，又有岩石的性質。該石質地堅硬，加工不易，加之產量少而顯珍貴。主

圖33　龜紋石

要產於遼寧、浙江等地。

【錳石】

多為深褐色、鐵銹色。石質堅硬，吸水性差，線條紋理堅硬，外形色澤也獨具神韻，宜表現雄偉挺拔的山峰。主要產地為安徽六安。

【宣石】

又稱宣城石。色白，稍有光澤。石質堅硬不吸水，不易雕琢。表面皴紋細緻，變化豐富。宣石適宜表現雪景，是我國傳統名石之一，主要產於安徽宣城一帶。

【太湖石】

顏色深灰、青灰、灰白、土黃等。是石灰岩在水的長期沖刷和溶蝕下形成的。太湖石質地較硬，線條渾圓柔和，有奇態異形的洞穴穿透。但多為大石，小巧者少見，適宜大型山水盆景和假山堆疊。太湖石是我國傳統名石之一，主要產於江蘇太湖、安徽巢湖等地。

【石筍石】

又名松皮石、虎皮石。是一種變質礫岩，顏色褐紅、灰紫、土紅、土黃、青灰等。石質堅硬，不吸水。石中夾灰白色的礫石，礫石未風化者稱之龍岩，已風化成一個個小洞穴者稱之風岩。多為條狀石筍形，可透過敲擊、鋸截加工造型。適宜作近景式山水盆景。主要產於浙江、江西等地。

【斧劈石】

又名劍石、劈石。有淺灰、深灰、灰黑、土黃、土紅、夾白、五彩等色，屬頁岩類。斧劈石紋理挺拔，剛勁有力，劈剖後呈修長的條狀或片狀，其石紋如同山水畫中的「斧劈皴」，以此得名。適宜製作山峰峻峭、雄偉挺拔的高山，形色兼備，氣象萬千。斧劈石是山水盆景的主要石料之一，產於江蘇、安徽、浙江、貴州等地。

【孔雀石】

因色澤呈翠綠並有光澤，似孔雀的羽毛而得名。屬銅礦類。質鬆脆，結構成片狀、蜂巢狀等，稍作加工即可成山景。鬱鬱蔥蔥，頗具風味，多見於銅礦層中。

2. 軟石

軟石吸水性能好，易於附生青苔、栽種植物。石種硬度在1.5～2.5級，便於鋸截、雕刻，可塑性強。選材不受外形嚴格局限，可根據作者的意圖隨意雕琢造型，細心刻畫。一些硬石無法表達的形式內容、皴法技巧、造型方法都可以在軟石中表現出來，豐富了山水盆景的內容。缺點是易風化，易損壞，質感不強，神韻不及天然硬石。

【浮石】

又名浮水石。有灰黃、灰白、淺灰及灰黑等色，以灰色最好。由火山噴發後的灼熱噴出物降落沉積而成。質地細密疏鬆，多孔隙，極輕，能浮於水面，易於雕琢加工，適宜製作精巧細膩的山水盆景。缺點是易風化破損，缺少大料，只能作小型山水盆景用。主要產於吉林長白山，黑龍江德都等火山區。（圖34）

<div align="center">圖 34　乳石</div>

【海母石】

又稱珊瑚石、海浮石。白色，由珊瑚蟲石灰性物質和遺體聚積而成。吸水性能好，質地較疏鬆，分粗質和細質兩種，粗質較硬，不易加工；細質較嫩，容易雕琢。剛打撈出水的海母石因其含鹽分較多，需要清水浸泡，除去海水鹽鹼方可附生植物。此石適宜製作雪景和中小型山水盆景。主要產地在福建沿海、海南島、西沙、南沙等地。

【砂積石】

在兩廣稱連州石，顏色有土黃、灰褐及棕紅等。是碳酸鈣與泥沙的聚積膠合而成的表層砂岩。質地不太匀，含泥沙處疏鬆，含碳酸鈣處堅硬。此石吸水性強，利於寄生苔蘚和栽植草木，因而富有生氣。同時易於加工造型，能雕琢多種形狀和皴紋，是初學者理想的入門材料。主要產於安徽、浙江、廣東、廣西、江蘇、江西、湖北、四川、山東等地。

【蘆管石】

顏色與成分和砂積石相同，是石灰質及泥沙沉積，再經植物在上生長留下了根、莖、葉，互相包裹、溶蝕、聚積而形成的錯綜管狀紋理形態。管狀粗如蘆桿的稱蘆管石，細如麥桿的稱麥管石。蘆管石有著天然的奇峰異洞，加工時儘量加以利用。適宜作近景特定的造型，具有較高的欣賞價值。產地與砂積石相同，有時夾雜在一起。

【雞骨石】

有紅褐色、土黃色、乳黃色、灰色等。以色、紋狀如雞骨而得名。質輕脆，能浮於水面，及水性能一般，結構紋理有如國畫中的亂柴皴，表面皴紋複雜多變，透漏的特點較顯著。產於安徽、四川、河北、山西等地。

3. 代用品

自然界的山石雖然不計其數，然而山石中具有天然之形的佳石卻為數不多，因為形成一塊佳石不知要經歷多長的歲月演變。隨著盆景事業的發展，愛好山石者越來越多，但佳石卻日益難覓。

如何彌補這一缺憾，許多山石盆景愛好者正在利用諸如水泥人造石、枯木、煤渣、木

炭等材料作為山石的代用品。利用這些材料，靠人為加工獲得理想造型，乃至達到以假亂真的地步。

【人造石】

用水泥、石灰、細砂攪拌而成。製作前可按構思要求，先畫好山形輪廓草圖，然後用水泥石灰摻少量細砂做成相應的「石塊」雛形，在其未乾透前，用刀、鏟、鋸等各種工具任意雕琢加工，形成山形初步輪廓，並勾畫出細部紋理脈絡。待「石塊」完全乾後，再用碎砂輪或鐵砂紙打磨棱角細紋，然後上色、養護鋪苔。

【枯木】

選用經自然風雨摧殘、蟲蛀獸咬而形成山峰形狀的枯木和樹根，經鋸截、拼接作成山景。為使其經久不壞，可用清漆刷塗外觀。

【煤渣】

工業鍋爐中經燒煉後的煤渣塊，會因高溫燒煉結成大小不一的渣塊。有灰色、深色、土白等色。此渣塊表面凹凸變化較大，具有一般山石沒有的形狀。可挑選有一定形態的渣塊，經拼接、膠合，做成山水盆景。

【木炭】

從日常烤火的木炭中挑選具有山石形態的，經適當加工，亦可作成山水盆景。木炭吸水性好，栽種植物易成活，加之木炭呈黑色，配上蔥綠的植物，別有一番神韻。

(二) 盆

山水盆景愛好者多選用大理石淺盆。大理石淺盆價格合理、其較淺的盆沿便於表現山勢連綿的險峰峻嶺和迂迴曲折的水線坡腳，來達到遠觀峰、近看坡的效果。如需盛水養護軟石上栽種的植物，也可選用較深一些的紫砂淺盆，但作品的畫境、意境的表現比起大理石淺盆就顯然遜色多了。（圖35）

圖35　三種常用的盆形

大理石盆的色澤以白色和淺淡灰色為好，各種顏色的石材都能合適。如盆中山峰是全白色的，就可以選用黑色的盆。

　　盆的形狀主要以橢圓形、長方形為主。如需製作較為深遠的景色，可選用正圓形盆。

　　盆的大小需依據作品主題、場景的大小來定。值得一提的是石材的多少也限制了用盆的大小，一般來說，主峰石材選定，如配峰石材偏少則用盆宜選稍稍小一號的，反之可以選用稍大一些的盆。

（三）擺　件

　　擺件在山水盆景中的作用是不可或缺的，山石在盆中的形態是靜止的、孤立的，而擺件的放置則可使作品的畫面活躍、豐富起來，山坡間、半山上點綴瓦屋、小亭、古塔，增加了生活氣息。而在盆面空白之處放上風帆、竹筏幾片，靜止的水面頓時會給人以水在流動的感覺。所以擺件應用得恰到好處，會增加畫境和意境的美感。（圖36、37）

　　擺件的種類很多，比較常用的有以下幾類。

　　建築類：房屋、亭子、古塔、木橋等。

　　舟船類：帆船、漁船、渡船、竹筏等。

　　人物類：樵夫、漁夫、農夫、牧童等。

　　動物類：牛、馬、鴨、鶴等。

　　擺件的質地有陶、瓷、石、金屬等數種，以人工雕刻的石質擺件最為自然、質樸。

圖36　石刻擺件——船

圖37　各種材質的擺件

（四）植　物

　　畫論有「山以水為血脈，以林木為衣，以草木為毛髮。」之論述。在山石上栽種植物猶如給山石穿了衣服，給山水盆景作品添加了視覺美感，增加了自然秀美的生活情趣和生機盎然的田園風光。

　　植物在山水盆景中也有個視覺比例的尺度，透過作品中的植物大小，可以感受盆內山景的場面大小。植物小，反襯山體的高大；植物大，山體就必然顯得矮小。

　　如作品需要表現的場景較大，那栽種的植物必須葉小枝密緊湊。如作品表現的場景是近景，那植物可以選擇略大一些的。

　　山水盆景中可以選用的植物品種很多，一般比較常用的有真柏、地柏、大阪松、五針松、六月雪、虎刺、小葉女貞、對節白蠟、半枝蓮等。（圖38、圖39）

圖38　植物宜選葉小枝密的

圖39　各種小植物

（五）工　具

「工欲善其事，必先利其器。」加工製作山水盆景的工具是必須的，可根據自己的需要和習慣來準備。一般常用的工具有電動石材切割機、熱熔膠槍、鋼鋸、角相砂輪、手錘、手虎鉗、榔頭、菜刀、鋼鑿、鋼絲刷等。還有膠合石頭的水泥、801膠水、強力膠、AB膠等。還可以準備一套「馬利」牌丙烯畫顏料，對一些石料作染色用。

值得一提的是熱熔膠槍，主要用於膠合微小山石和固定擺件。尤其是安放擺件，用熱熔膠槍就方便多了。（圖40、圖41）

圖40　電動石材切割機

圖41　熱熔膠槍

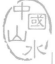

六、山水盆景的創作技藝

　　山水盆景具有「縮地千里」、「小中見大」的藝術特色。「一峰則太華千尋，一勺則江湖萬里」。在淺淺的大理石盆中展現奇峰摩空、懸崖絕壁、丘嶺幽岫、翠巒碧潤的自然山景。並在盆面留出一定的空白來展示江、河、湖、海的水面景色。猶如一幅立體的山水畫。其場景的博大、氣勢的恢弘、意境的深遠，常為樹木盆景所不及。

　　山水盆景以無生命物質的石料為主要材料進行加工製作，一旦完成，沒有管理養護上的種種麻煩，受時間和環境條件的影響也不大，故而自古以來，深受眾多的文人雅士和盆景愛好者喜愛。

　　中國大地廣袤，山水縱橫，神奇秀麗，俊美峻拔，崔嵬險峨。山水盆景所表現的內容非常廣泛，五嶽勝跡、黃山奇峰、長江三峽、桂林山水等優美的山川大河景色部可透過山水盆景的藝術造型得到表現。不少山峰或懸崖峭壁，直插入雲；或曲折蜿蜒，如巨龍沉睡；或突兀直立，似擎天大柱；或重巒疊翠，如層層屏障。在進行山水盆景的創作和欣賞時，足不出戶就可領略到千姿百態的奇山麗水，驚歎大自然的鬼斧神工，頓覺情趣無窮，雅致安逸，而激發起對自然的摯愛、對生活的憧憬和對理想的追求。

　　山水盆景創作，既要符合自然之理．講究形似，又不能成為自然景物的模型。要對加工原料進行分析，取其精華，去其糟粕，由自己的情感、美感，依靠平時的生活積累和對大自然山水的熱愛，並根據山石的特徵進行加工製作。

　　藝術加工是自然生活和藝術真實之間的聯繫和區別。要善於充分利用山石原有的形態，因材制宜，對山石材料作適當的概括、取捨、誇張、變形。以表現出景物的鮮明個性和生動神態，達到形有勢、形有韻而傳神。

　　山水盆景的製作可分為選石、鋸截、雕琢、組合、膠合、栽種植物與安置配件、題名等過程。其中硬質石料與軟質石料的加工重點有所不同。軟石主要靠雕琢成型，硬石則要用多塊同種山石組合成型。因此在加工製作時，兩者的加工技法是各有側重的。

　　山水盆景創作：一種是「依題選材」，即在創作前要有一個主題構思，也就是立意。中國盆景的最大特點是講究意境：即作者的主觀思想感情與客觀景物相融合而形成的一種藝術境界。立意必須圍繞意境的創造，它包括確定主題和題材，選擇盆景材料，考慮造型形式和藝術表現手法等。

　　中國畫創作理論中有「意在筆先」之說。唐代詩人王維在其《山水論》中說：「凡畫

山水，意在筆先。」畫家在創作一幅山水畫時，先要確定創作主題，再把佈局的大略設計預先考慮成熟。即其中的山石、樹木等諸景物的大小、位置、主次和虛實等，事先都要有個大概的設想，這個設想就是「立意」。

山水盆景創作如同繪畫一樣，創作之前，先要立意，以確定要表達的主題思想，用什麼材料，多大盆鉢，採用哪種造型形式和藝術表現手法來使作品達到最佳效果等都要有所構思，再根據構思立意挑選石材，動手製作。這就是「依題選材」。

另一種則是「因材施藝」，這是因為立意再好也要有合適的一定數量的石材，才能完成創作。而多數盆景愛好者不可能擁有數量充沛的同一石種，所以只能根據自己的石材情況來創作，這就是「因材施藝」。

（一）硬石創作

硬質石料具有天然形成的外形、皺紋、色彩，是製作山水盆景的主要石料。硬石質地較佳，一般石種硬度為3~7級。硬石製作多取天然形態較佳者經鋸截、組合而成。由於一塊天然成景的山石極為稀少，即便有了形態較好的一塊山石可作主峰，但其次峰或山腳等也需要另挑選好多塊同石種、同顏色、同紋理的山石材料來組合成景。

其加工過程大體可分為選石、鋸截、組合、膠合等幾個過程。

1. 選 石

用在同一盆中的石材必須在石種、色澤、紋理、形態都大致相近，這是選石的基本要求。

我國幅員遼闊、山地丘陵遍佈各地，山石種類極為豐富，可用作山水盆景製作的山石材料也非常之多。我國宋代杜綰的《雲林石譜》一書中記述的山石有100多種。現在各地山水盆景作者常用的山石也有幾十種之多，這就為我們的山水景盆景製作提供了充足的石材基礎。明代造園家計成云：「欲詢出石之所，到地有山，似當有石，雖不得巧妙者，隨其頹夯，但有紋理可也。」這就是說只要在山地丘陵之間，仔細挑選，肯定能得到有紋理、有外形的各種山石。

挑選石料時要有一定的藝術眼光。如果能找到一批質地、形態、顏色、大小均較為理想的石料，那作者的構思立意、製作過程必然就順暢多了。

我國古代對於山石的選擇就有一定的標準。如宋代大書畫家米芾對山石鑒賞有「瘦、皺、漏、透」的說法，瘦，就是石塊清秀不顯臃腫，有棱角變化；皺，就是石塊表面有凹凸紋理變化：漏，就是石塊有洞穴；透，就是石塊中的洞穴可以互相通達。清代畫家鄭板橋則提出石以「醜」為上，有「醜而雄、醜而秀」的觀點，石塊奇特變化至極則為醜。（圖42）

硬石山水盆景的製作往往會受石材的制約，在動手製作之前要備足一定的石材比較困難，「依題選材」可能行不通。所以現在製作硬石山水多以「依材施藝」為主。

如果有充足的石料可供選用，這就是製作成功的基礎。俗話說：「巧婦難為無米之

圖 42　挑選出具有山形、紋理的石頭

炊。」有了足夠的理想石料後，就可進行構思、設計，來確定主題。有時不在設想之列，而發現一塊山石，觸景生情，根據石料的特點而設計加工：這也是常有的事。依據挑選出來的石料再根據構思的要求去改造，來達到設計要求，如果不能改造又和原有構思不吻合時，則根據山石的特定形態，依據新的情況再做新的設計構思。有的石料外形奇特秀美，很易博得人們的青睞，也易於加工，製作時就順利多了。但有些稚拙的山石流露出一種淳樸之美，令人一時吃不透，找不到感覺，或一塊石料顛來倒去幾種角度產生的效果都還可以。這時就不要急於定局，應多加以想像，發揮自己的聰明才智，待考慮成熟後再開始加工，因為一塊好石處理不慎，會埋沒它的風姿或造成作品的失敗，產生遺憾。

　　石料在大城市花卉盆景市場上可以選購到，還可到石料出產地購買。平時還可透過外出旅遊之際，有目的地選擇山地、河谷、灘邊等可能藏有石料的地方，進行尋覓。在石灰岩地層溫暖多雨區域可見到風化好石埋於山坡土中，也有的露出地表大片在山坡表層出現。還可在河流沙灘邊尋覓。在收集石料的過程中，除了要注意挑選形態理想的山峰石料，也要同時收集大小不一的各種配峰和坡腳石料，以便加工時可有充足的石料供選用。

　　硬質石料以外形自然奇特變化，紋理深淺天然而成，色澤深沉雄渾亮麗為好。有了合適的、理想的山石材料，就會增添信心，為作品的製作成功奠定了基礎，就能收到事半功倍的效果。

2. 鋸 截

　　鋸截是加工硬石的重要一步。一般用電動石材切割機切割。由於是電動機械切割，除

要求切割者有一定的手勁外，還必須掌握一定的切割技巧，做到熟能生巧，才能將石料切割好。

一般石料都有形紋俱佳的部分，也有平坦無奇的地方。鋸截可以把平庸的部分去掉，保留形紋俱佳的部分，來選作主峰或配峰。因而鋸截是山石加工中一項不可忽視的工序，也是製作山水盆景的基本功之一。

透過鋸截，使一塊原來並不十分完美的山石，去蕪存精，來達到盡可能地滿足造型佈局的初步需要。用鋸截的手段來獲取所要的山峰部位，包括它的角度姿勢、高度關係以及剩餘石料的利用。（圖43）

鋸截熟練程度需要作者在實踐中體驗並積累，逐步掌握一定的技巧，才能達到鋸截要求。要把一塊較大的石料底部一次鋸平，放入盆中不歪不斜，不是一件容易的事。

把挑選好的石料逐一將底部鋸平，才可以將石料放入盆中進行組合佈局。下鋸之前要仔細觀察石料，以確定在何處下鋸：並依此畫好下鋸線。而對熟練的作者來說，一些修長或矮小的石料則不必畫下鋸線，可以一刀定局。如果碰到稍大的石料，一刀切不開時，可翻動石身，做上下或左右四面切割，但必須校正好石縫，使其在同一直線上，然後下鋸繼續切開，可獲得同一平面。如石料過大過厚，四面切割仍不到位時，那只有用菜刀或鑿子嵌入石縫中，再用榔頭輕輕敲擊將其撐開。

能做到一次就將石料底部切割平整，那當然是最理想的了。但許多時候或者操作失誤會把一塊好石料鋸歪了，石料放入盆中後，不是前傾後仰，就是左歪右斜的。這時石料的高度已到位，如再繼續修正切割，則石料就顯矮了，此時可採用「填平」的補救方法。即在石料放正時，觀察底部的空隙，然後挑選一小石料薄片填入底部空隙，使其站穩，再用水泥填塞空隙，待水泥乾後，石料就站平穩了。這樣就就彌補了切割不平的不足，使石料重新站穩。

採用這一方法的石料必須是用在盆的後面位置上的主峰和次峰等，因為其山石前面還

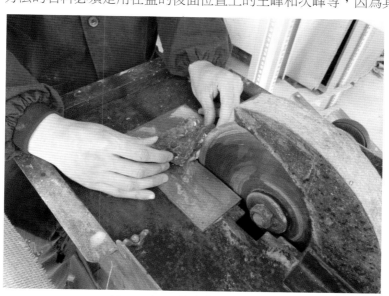

圖43　把石料底部切割平整

要配上其他低矮的小山、坡腳等，可以遮擋主峰山腳底部用水泥修正的痕跡。

除了將需要的山石底部切割平整以外，還可有意識地挑選一些石料，把一塊石料切割成三塊大小不一的石塊，兩頭的可以做小山峰，中間的可以做平臺。

平臺在山水盆景中的作用是非常明顯的。它給安放擺件提供方便，增加除常規的山、峰、巒、嶺、坡等形狀之外又一形狀，豐富盆景畫面。更主要的是透過安放大小、形狀適宜的平臺，提高了觀賞性和藝術性。

3.組 合

組合一般在盆中進行，也可在平整的桌面或木板上進行。

有的作者喜歡在鋸截石材的同時就進行組合，一邊切割一邊組合，省時省力。（圖44）

主峰是全景的視覺中心，是作品的精華部分。組合過程是圍繞主峰而展開的，根據主峰的特點形態，來考慮用何種形式，用什麼配峰才能使之相互融洽，相互呼應。一件盆景作品是一個有機的整體，在這個整體中，只能有一個主體。這個主體在山水盆景中就是主峰。其餘客體都要服從主體。可以採取對比和烘托等各種手法，使主體突出，賓主分清。主體是整個佈局的焦點，如不突出，則作品必然顯得呆板，缺乏感染力。

首先把主峰的位置和姿勢角度確定好，主峰定位後，才進行其他景物的組合。主峰的位置一般不宜放在盆的正中，也不宜放在盆的邊緣。前者顯得呆板，後者顯得重心不穩。通常位置以盆長的三分之一為好，可略偏前或偏後。主峰偏前是讓出後面空間，以便安排遠山以加強景深；主峰偏後是騰出前面的水域，可以安排山腳小坡和舟楫竹筏等配件；豐富畫面。

主峰的姿勢決定位置，而位置會決定佈局形式。因而必須選擇最能表現它個性的姿

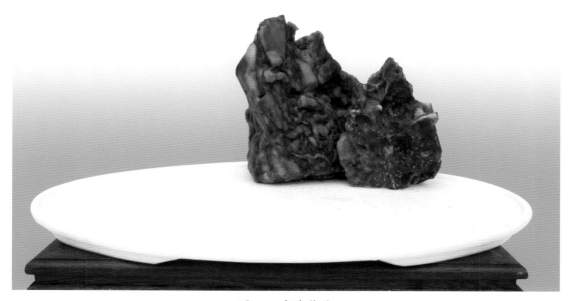

圖44 主峰佈局

勢、角度、位置作為造型基礎。主峰多由一塊天然成形的山石組成；也可由幾塊山石拼接而成，但用幾塊山石拼接的主峰必須在質地、色澤、紋理上基本一致，以求和諧、融洽、渾然一體。如達不到這個要求時，就不要勉強組合，不然主峰神韻全無，作品勢必失敗。

在著手主峰的組合時，就應注意次峰、配峰的安排。有時因為缺少了一個次峰或缺少了構圖中需要的某一配峰的特定形態，組合過程也會無法進展下去。硬石主峰的完美，配峰的選擇、默契以及備有充足的可供選用的石料均成為作品成敗的關鍵所在，哪一方面不具備將影響組合的進行。次峰一般緊靠主峰一側，用來增強主峰山體趨勢，豐富主峰的層次和變化，並可使主峰與配峰之間有一個適當的過渡，這樣成型的主峰一般不顯單調和孤立。（圖45）

主峰佈局安排好後，方可進行配峰的組合。配峰應與主峰在風格上相統一，在趨勢上相呼應，但在形體上又必須有所區別。

配峰應明顯低於主峰，以配峰的低矮來襯托主峰的高聳挺拔，如主、配峰之間高低不明顯，那就主次不分，客要欺主了。

其次，配峰要與主峰呼應，向主峰顧盼。雖然配峰在整個景物中是客體，是次要景觀，但主體需要客體的陪襯，就像紅花需要綠葉扶持一樣，主峰要有配峰的映襯，但這映襯必須是主、配峰在形體、線條、色彩上均做到有呼有應、相互顧盼，這樣作品就給人以完整和緊湊的感覺。

主、配峰之間有兩種概念：一種是一盆作品由大小幾個山峰組合而成，大的一組稱主峰，其餘的為配峰；另一種是在一組山峰之間也存在主次之分，大的為這一組的主峰，其他為這一組的配峰。所以主峰與配峰可以是定局後的總體間的主、配關係，也可以是佈置在某一組內的相互主次關係。

在主峰、配峰、坡腳的組合安放時，還要適當地安放一二個平臺，穿插在大小山峰、

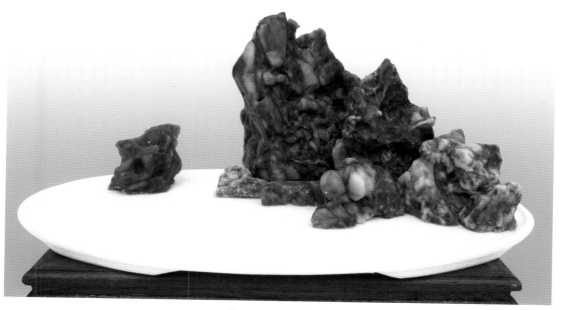

圖45　配峰的組合

崗嶺坡腳之間。因為一件山水盆景中全是高聳、圓渾的山形嶺狀，未免過於單調，欣賞時難免會產生視覺疲勞。所以在峰、嶺、小坡之間置放平臺，使其險中顯平緩，增加畫面的平衡、和諧，更方便於擺件的安放。會出現意想不到的效果，不可忽略。平臺有多種形狀，如高平臺、中平臺、低平台、懸崖狀、高低組合等。一般較為常用的為低、中平臺。（圖46）

在組合佈局時，既要突出重點，更要兼顧全局，只有全局掌握安排得體，作品才得以成功。故必須精心安排山峰之間的高低、大小、前後層次和左右開合，以產生強烈的節奏起伏感、優美流暢的畫面以及深遠的意境。

其過程一般是先主後次、先大後小，先粗放後仔細，最後重點安排山腳坡岸和水中點石。

坡腳是山體與水面的連接處，有了恰到好處的山腳坡岸和點石，山峰與水面才有了一個緩衝過渡，正是它的起承轉勢，才有了山峰之間的峰轉嶂回，前呼後應。而曲折的水岸線可使原本靜止的水面產生流動的感覺，整個山勢就活了起來。這是組合佈局重點所在，不可忽略大意。（圖47）

4. 膠 合

膠合可使山石在盆中固定下來，達到永久保存的目的。

組合佈局完成後，不要急於固定膠合，可以先放上幾天或更長時間。回過頭再來細細審視，或許會發現整體佈局上還有一些不夠理想之處，就可以加以修改調整。

在製作過程中也可採用膠合這一技術手段，使一些原本不完整的山峰或有缺憾的部分由膠合技術變得完整理想。但經過膠合拼接的山峰，其牢度顯然不如整塊的好。在運輸、

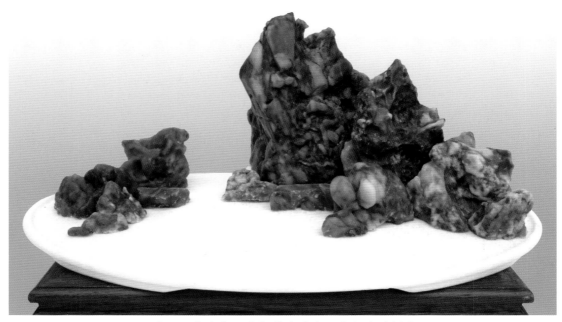

圖46　主峰與配峰都置有平臺，方便安放擺件

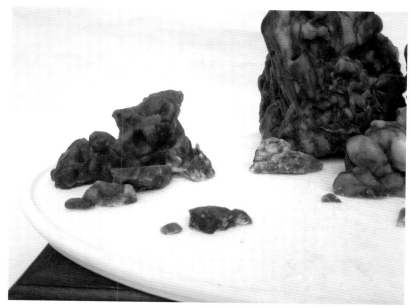

圖47　坡腳與點石

碰撞和時間久長的情況下，容易破損。

　　一些石材透過膠合，使平淡變神奇，簡單變靈巧，單薄變壯實。但膠合中運用最多的還是山石橫向之間的膠合，也就是山峰與山峰之間相互拼合。使幾個略顯單薄的山峰膠合成一個峰巒起伏、雄壯險峻的群峰。如果有橫折皺紋的山石，如千層石，就可以採用上下疊加的膠合手段，將原來低矮、缺少氣勢變化的山巒經膠合後變成極具韻味的山體佳景。另外，欲做一個懸崖狀主峰而缺少天然成型的懸崖狀主峰時，也可以採用膠合手段做成懸崖狀山峰。

　　必須注意的是，膠合前要將山石材料洗刷乾淨，去除石料表面的風化層及污染物，使水泥膠合牢固。（圖48）

　　膠合儘量選用高標號的水泥。直接用801膠水攪拌，無須加水。膠合之前根據石料的顏色，攪入部分水溶性顏料，使水泥色彩儘量與石料色彩相吻合。也可待水泥乾後，刷上丙烯顏料。在鋸截石料時，將石料的鋸屑收集起來，用這石料鋸屑撒在水泥外面，使有水泥接縫處的顏色基本上與石料色澤一致而不露接縫痕跡。

　　為使石料膠合不走位，可拿鉛筆在石料背後的盆面上用筆劃好記號，再把石料拿下來。蘸上水泥開始膠合固定。膠合次序為

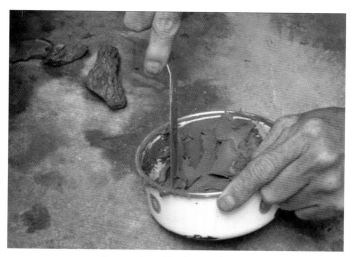

圖48　水泥拌膠水用來膠合

先主後次，先大後小，由後至前，由中間向左右兩側進行。並要注意留出適當的空穴，以便栽種植物。並及時將水泥汙跡用畫筆蘸水刷洗乾淨。也可以在水泥初凝時用小刀輕輕刮除底部外溢及石料上的水泥，再用鋼絲筆刷仔細刷洗一遍，用水漂淨。

5. 植　物

植物栽種在硬質石料中其難度要比軟質石料大得多。這是因為硬石不像軟石容易雕琢洞穴，可供植物填土栽植。加之軟石吸水性能好，栽種的植物也易於成活，而硬石的栽種全靠在組合拼接時先特意留出洞穴縫隙，使其能盛土，又要注意澆水及下雨時洞中縫隙的水能排出，這樣植物才能生長良好。

植物以株矮葉小為好，木本或草本均可。此外，還可在外露的泥土上鋪設青苔，以便泥土不至外露掉入盆中而影響清潔美觀。

有時整塊山石做成的主峰因缺少洞穴和縫隙而無法栽種植物，可以採用「附著法」栽種植物。挑選適宜的植物，從盆中脫出，剔除舊土，剪除過長、過多根系。再用雙層塑料窗紗盛上培養土包裹住植物根系，上端紮緊後把其固定在山峰後面，讓枝條從峰巒一側伸出。還有一種方法，在主峰山石背後需要栽種植物的部位，用瓦盆碎片附在山石上，先用鐵絲綁住，作暫時固定，然後用水泥抹在瓦盆碎片邊緣，待其水泥乾透後，就可在瓦盆碎片中間的縫隙處盛土栽種植物了。

栽植樹木要做到「丈山尺樹」。中國畫論有「山大於木，木大於人」之說。故在選用植物時，儘量選用株矮葉小的植物。

植物栽種也有講究。或多或少、或正或斜、或大或小、或疏或密、或近或遠，是否得體，對整件作品的觀賞性及美感是較為重要的。有的作品在佈局膠合完成後，由於缺少石料，在整體構圖上會留有一些缺憾。可以透過栽種植物加以彌補。（圖49、圖50）

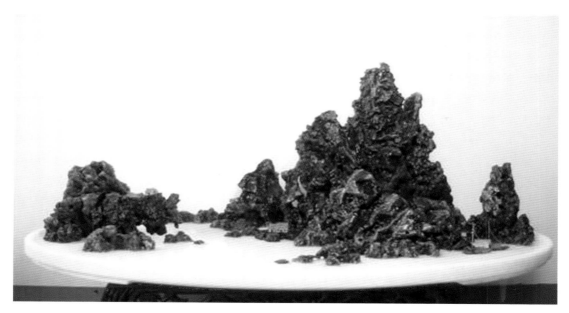

圖49　沒栽植物的山景缺少生氣

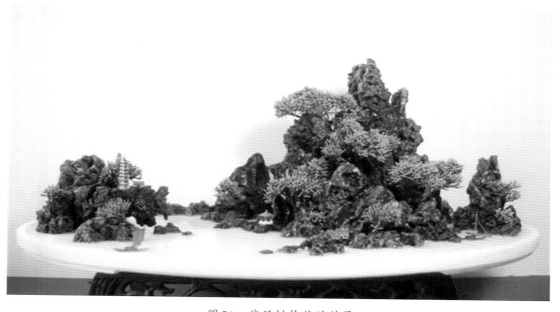

圖50　栽種植物後的效果

6. 擺件

擺件主要有亭、塔、橋、樓閣、屋舍、水榭、舟楫、竹筏、人物、動物等。其質地可分為金屬、陶質、瓷質、石刻、磚刻、竹刻、木質、蠟質、有機玻璃、骨雕、泥塑等。擺件要求刻製精巧，形態逼真而生動，古樸雅致，具有一定的牢度。（圖51）

恰到好處地點綴一些擺件，可以增加山水盆景的生活氣息，使欣賞者更容易親近它、

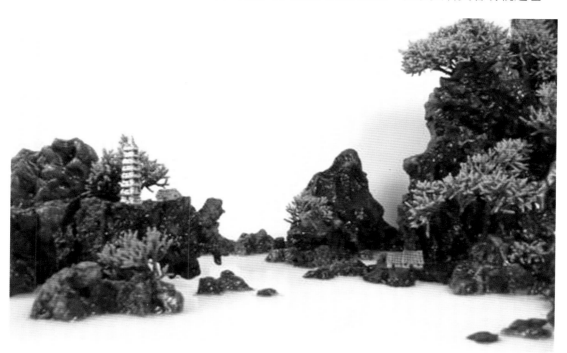

圖51　擺件安放效果圖

喜歡它。因為人的活動總是和自然山水聯繫在一起的，人離不開大自然，大自然又需要人來改造。擺件雖然在山水盆景中所占的比例都很小，但所起的作用卻很大，它可以幫助表現特定的題材，增加觀賞內容，創造優美的畫境和深遠的意境，有畫龍點睛之妙，並可起到比例尺的作用等。

擺件的安放要根據盆景的題材、佈局、石料等因素來選用，並不是拿來隨意擺放，也不是越多越好。如險峰山崖之下一葉輕舟，會產生靜與動、大與小，重與輕的對比；而懸崖峭壁上安置小亭，可供人登高望遠更顯驚險；岸邊水際設水榭、屋宇使人心曠神怡；而前面的擺件略大，後面的略小，會使景觀深遠無比；把亭臺樓閣隱藏在山後一角，似隱似現，會使欣賞者產生豐富的聯想，達到景有盡而意無窮的境界。

山水盆景中的擺件安置應做到「因景制宜」。何處宜置亭、塔，何處宜置舟、橋，都要服從景物的環境和主題需要。唐代畫家王維在其《山水論》中說：「山腰掩抱，寺舍可安，斷岸坡堤，小橋可置。有路處，則林木，岸絕處，則古渡。水斷處，則煙樹，水潤處，則征帆，林密處，則居舍。」如山腳處宜居人家，可置屋舍，水灣平灘處可作渡口，宜泊舟船，溪溝上跨設小橋，山腰處置涼亭等。另外在安放擺件時，還要注意大小比例，透視關係，以少勝多，露藏得宜等。

（二）軟石創作

軟質石料吸水性能好，易於生苔栽種植物。石種硬度在1.5～2.5級，便於鋸截、雕琢，可塑性強。選材不受外形的局限，可根據作者意圖和創作主題隨意雕琢成型，通常一些硬石無法表現的格式內容、皴法技巧和造型方法都可以在軟石中表現出來，豐富了山水盆景的內容。缺點是容易風化和損壞，石料質感不強，神韻不及天然硬石，其經濟價值也遠遠不如硬質石料。

由於軟質石料一般都沒有天然形成的外形和皴紋，加工重點主要在雕琢和組合佈局上。其過程大體可分為選石、鋸截、雕琢、組合、膠合等幾個程序。

1. 選 石

軟石可塑性強，選石相對要簡單些。如浮石、海母石、砂積石等沒有現成可供利用的山形輪廓，都要靠作者雕琢成形。因而從這一點上來講，軟石的加工可能要比硬石更麻煩些，起碼它在紋理的雕琢上，作者還要瞭解熟悉山體自然紋理的變化，學習山水畫中的「皴法」技藝，這樣才能雕琢出自然順暢的山體皴紋來。

軟石的可塑性大，可以作隨心所欲的雕琢和修改。這種雕琢、修改可以是局部小範圍的，也可以大刀闊斧將其外形輪廓作大範圍的改變，這就是軟質石料在加工中的長處。（圖52）

在一件作品未定型之前，其佈局構圖都不可能是完美的，必定要在各個位置上做修改和調整，在外形上做改動。每一塊石料可擺成各種姿勢，也可從各個角度觀看實際效果，來選擇一個最滿意的位置，直至達到滿意為止。

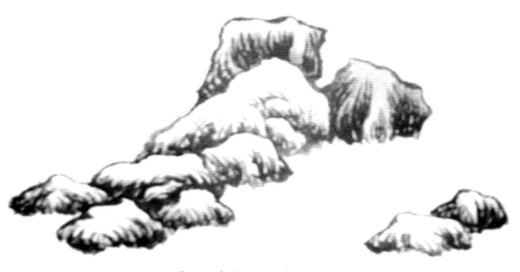

<p align="center">圖52　多塊石頭組成的山坡</p>

2. 鋸 截

山水盆景的製作都離不開鋸截這道工序，因為一盆山水盆景中所有的山石材料底部都要平整，膠合好的山峰才有穩如泰山、固如磐石的感覺。勉強湊合省去鋸截這道加工程序，則創作出來的作品必然不會令人滿意。

軟質石料質地疏鬆，一般用鉗工鋼鋸即可任意鋸截。鋸截前必須反覆審視觀察石料，根據設想的造型要求來確定下鋸點。如一時看不準，可用白紙遮住下面不要的部分，用筆劃出鋸截線，然後再動手鋸截。為防止鋸截時出現的偏差錯誤，影響前後間角度姿勢，可在山石側面畫一條角度線，供鋸截時參照。畫線的正確與否是鋸截的成敗關鍵，畫線正確可以減去許多麻煩而提高石料的使用價值。如要鋸截大塊石料，可以從幾個方面鋸截，或用平口錘輕輕敲擊，把底部做平。如鋸截後底部不太平，可在水泥地面上磨平，也可用砂輪磨平。

用鋼鋸鋸截石料時要心平氣穩，不能操之過急而圖快，若鋸得太快，鋸條容易退火不耐用。過快拉鋸也容易別斷鋸條，還易使鋸面不平或偏離截線。鋸截時手要拿穩鋸把，鋸條垂直向下，拉鋸用力要均勻，並注意鋸條是否始終在鋸截線上。如遇較厚山石，可正反兩面調換鋸截。

在主峰和配峰切截好之後，還要切截一些矮山、小坡和平臺之類的山石材料。這些山石材料必須多切截一些，以便在組合佈局及處理坡腳、水岸線時選用，多餘的石料下次還可以再用。因為主、次峰前面的迂迴曲折、前後變化都要靠這些低矮山石來處理，這些山石材料可利用主峰鋸截時餘下的石料，或把損壞的石料換一個角度切截，使廢棄的石料再次得到利用。（圖53）

3. 雕 琢

雕琢在軟石的加工過程中是極為重要的一環。因為軟石大多不具備天然紋理和自然成

圖 53 高、中、低平臺

形的山體外輪廓，其中除蘆管石有天然成形的紋理外，其餘的多需依賴人工雕琢紋理和山峰外形，故雕琢是軟石製作必須掌握的一項技術。但雕琢技術的掌握不是那麼容易，必須在多次的實踐中，逐步做到熟練乃至得心應手。

自然界中山石的外形表面都有其各自不同的石紋，這些石紋就是岩石的紋理、裂痕、斷層、褶皺、凹凸等表面的變化特徵。其特徵會因山石的地質結構、自然風化的程度不同而不同。經我國歷代山水畫家藝術概括，逐漸在山水畫技法上創造出許多形式優美的「皴法」來。（圖 54）

皴，原指皮膚被風吹或受凍後皴裂而變粗糙的表面現象。在國畫中，畫家為顯示山石紋理和陰陽面，在勾出山石輪廓後，用淡乾墨側筆而畫，叫做皴。中國畫論有：「凡畫山水，其重要步驟，在於輪廓和皴法。」明代山水畫家董其昌在《畫志》中說：「山之輪廓先完，然後皴之。」在製作軟石類山水盆景的過程中，為表現山石的表面紋理、脈絡，在山石的輪廓雕琢好後，可借鑑我國傳統的山水畫「皴法」技巧來細細雕琢山石紋理，使加工後的山體紋理、脈絡細膩自然，嶙峋多姿，具有一定的真實感。

傳統的山水畫皴法中常用的有披麻皴、斧劈皴、亂柴皴、解索皴、折帶皴、捲雲皴、荷葉皴、釘頭皴、馬牙皴等。（圖 55）

外觀平平的軟質石料，經過作者精心雕琢加工後，就可以成為皴紋豐富而又自然的山巒峰嶽形狀。雕琢時常用的工具有尖頭錘（手鎬）、鑿子、刀銼、螺絲刀、廢鋸條等。其加工步驟一般分兩步進行，首先加工山體輪廓外形，包括山體主要脈絡、溝壑。將主峰、次峰、配峰及坡腳等大致形態予以完成，這一過程往往同佈局組合同步進行。

在佈局組合進行完畢後，再對盆中山峰重點脈絡、皴紋作進一步的精心修改和細心雕琢，使盆中所有山峰和坡腳的表面紋理、脈絡都達到事先構思的預期效果。

圖54 可借鑒自然山峰的皴紋

圖55 斧劈皴

　　加工山形輪廓時一般先用手鎬進行，也可以用其他工具。手鎬使用的靈活及熟練程度要靠作者長期的實踐製作。俗話說：「熟能生巧。」加工時要認真對待，細巧用力，落點準確，不要一次用力過猛，琢得太深。山水畫論中有：「畫石之法，先從淡墨起，可改可救，漸用濃墨為上。」

　　加工步驟先主峰，再次峰、配峰，最後加工山腳小坡以及遠山。加工時還要考慮到整體山峰的外形輪廓，要使整個山體在立面上前低後高，平面上前窄後寬，並將總體山形輪

廓安排成不等邊三角形。

加工山峰外形輪廓時，可先胖後瘦，先高後低，先大後小，逐步進行。對於初學者來說，更要注意掌握這個原則，因為山石一旦降低高度或變瘦了是無法彌補的。先雕琢出滿意的輪廓造型，使山峰有豐富變化的外形。

山體輪廓完成後，已將山峰的前後、左右、高矮、疏密等變化基本形態雕琢好。但這種變化還沒有和整體協調起來，還很粗糙，需要再進行山體脈絡、紋理的細加工。

脈絡是貫穿全山的命脈，紋理則是脈絡的繼續延伸，猶如大江支流連綿不斷。缺少脈絡變化的山顯得簡單、稚嫩、平淡，反之則山形變化豐富，剛健有力，老氣橫秋，增加了藝術效果和欣賞價值。

山水盆景中展現的是自然界中千姿百態的山景水貌，它們或雄奇、險峻、巍峨、壯觀，或秀麗、清新、幽雅、寧靜。它們之間既相互聯繫，又各具特點。對此，必須瞭解、熟悉、掌握山水形貌特徵和山體細部紋理的變化，做到「胸有丘壑」。清代畫家笪重光說：「從來筆墨之探奇，必係山川之寫照。」加工時可借鑑我國傳統的山水畫「皴法」技巧，使自然界中山峰地質結構、自然風化的程度不同而產生的紋理、裂痕、斷層、褶皺、凹凸等表面特徵透過人工雕琢而表現出來。使經過加工後的山峰紋理、脈絡細膩自然，嶙峋多姿，極具真實感。

用手鎬加工出來的脈絡有一定的規律，缺少變化且對比不強烈，達不到預期的效果。而細加工就是在此基礎上，採用廢舊鋸條的斜斷口，利用其尖頭及鋸齒進行刻、拉，來創造新的紋理，使之皴紋區別於其他線條脈絡，使主次對比更強烈。也可採用螺絲刀、刀銼等其他加工工具，根據所需要加工的紋理粗細、脈絡深淺採用不同的工具。鋸條在刻拉時要有角度變化，可正、可斜，才能變化更豐富，使之出現長短粗細、強弱剛柔、曲直頓挫、虛實疏密、正斜藏露等多種對比變化。然後再用有棱角的薄碎砂輪將雕琢的紋理凹凸之處輕輕打磨一下，以除去火氣，使線條紋理表面更柔和流暢，但必須注意不能磨得太過分圓潤光滑，那會顯得不自然。

加工時要避免在小範圍內出現重複雷同、等距排列、生硬做作現象，更不能滿石皆是，平均分佈。前後、左右的幾座山峰更要注意有所變化，因為相近的物體容易相互比較，會使構圖產生簡單的雷同。加工應從主峰開始著手，其次序為先大後小、先近後遠、先上後下、先淺後深、先粗後細，逐一完成。皴紋要注意主峰多之，配峰少之，近山多之，遠山少之，陰面多之，陽面少之，重點處多作表現，虛實主次恰到好處。

雕琢完成一部分後，即可將山峰放在盆中，退後幾步，仔細審視，發現不滿意處再行修改，改正後再審視，直到滿意為止。

4. 組合

軟石山水的主峰和配峰當以完整的整塊山石材料加工為好，但小山、坡腳等需要組合完成。由於大塊山石材料難覓，或是初學者難以掌握大塊山石的加工雕琢技巧，可以採用數塊山石加工成數個山峰形態，再將其放入盆中組合。而在組合過程中往往會發現山體的

某個部位形態不夠理想，故還須進一步作改進。也會因缺少設想中的某一配峰的特定形態而必須重新為此再作加工，以補上這一缺憾。或可調整改進構思，這樣，雕琢和組合往往又可在一起交替進行，不必分得太死。（圖56）

組合時先立主峰，確定好主峰位置後才進行配峰組合。主峰要求醒目、突出。配峰各自高低有變化，以達到襯托主峰，豐富造型。山與山相連為實，連而不分又顯過悶，

圖56　五塊小石組合過程

沒有透氣空靈之感，反而會沖淡主題。山與山各自為政、互不顧盼為虛，分而不連，作品又顯散亂無神，此兩者都要捨棄。

要使整體山形達到形神兼備、豐富變化的規律之中來，必須將山的局部和個體的造型處於不等邊三角形變化關係中，並和總體的關係也處在不等邊三角形關係中。

在組合佈局的過程中，根據盆中山峰組合的效果，有的還可以調整原來的構思立意，重新進行一種新的佈局。因為有時原準備好的山峰、配峰、山腳等石材，經組合在一起才發現整體構圖平淡無味，不盡如人意。而經過調整，把一些原不經意的山石配上後反倒覺得效果良好，這在組合佈局中是常會遇到的。所以，在佈局組合過程中，或者是佈局已成型的構圖形式，在發現不滿意時，仍可作調整，甚至推倒重來，直至完全滿意為止。（圖57至圖60）

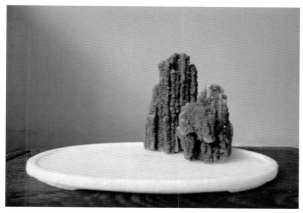

圖57　主峰佈局

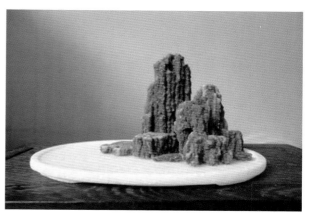

圖58　主峰組合完成

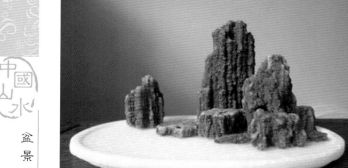

圖59　配峰佈局

圖60　組合佈局完成

在組合佈局過程中，要想使造型構圖達到理想完美的境界，當然必須遵循一定的藝術創作原則和掌握一些製作技巧，並加以靈活施用，使小小盆缽中藏參天覆地之意，展江山萬里之遙。

5. 膠 合

盆中山石經組合佈局完成後，接下來的工序就是將盆中所有的山峰和坡腳進行膠合固定。

膠合前先把所有的石料都刷洗乾淨，並將山石浸在水中，以便山石吸飽水，這樣在膠合時可以增加膠合強度。

透過膠合使幾塊小石料拼接成一塊大石料，把幾個小山峰連接成一個大山峰，把幾塊零亂的山石拼合成高低起伏的群峰狀，使其成為一個整體。只要膠合得體，拼連成的山峰也可與整塊山石雕琢成的山峰相媲美。

軟質石料左右相連接容易膠合，也不會影響山石強度和吸水性，但上下膠合就不可取了，因為水分不能滲透上去，會使膠合後的山峰上下部分顏色不一而影響整體效果。

膠合一般都用高標號水泥，直接加入801膠水攪拌，不必加水。

膠合時，可在盆面山石後面用鉛筆劃線作記號，以免搞亂。膠合先後順序：先大後小，由裏及外，先主峰再其他，先後面再前面。

軟質石料由於石質疏鬆，不易長期保存，平時在移動時底部易遭損壞，故在膠合時先在石料底部抹上一層水泥，這樣可以增加牢度。石料相接部分要塗上水泥，石料背後底部與盆面連接處也可塗些水泥。

凡接縫處外溢水泥要及時用毛筆蘸水刷洗乾淨，以免影響美觀。也可用原石料的細鋸屑撒塗在接縫的表面，這樣也可以掩飾水泥拼接的痕跡，而使膠合效果完美。

6. 植 物

植物栽種是山水盆景必不可少的一環，如果山石盆景中沒有綠色植物的點綴，就會成為毫無生機的荒山，那作品也就不會感人和耐人尋味。表現戈壁沙漠的山景可以例外。

宋代山水畫家韓拙在他的《山水純全集》中寫道：「山以林木為衣，以草木為毛髮……」，山水盆景也是一樣，也需要樹木植物為山石峰巒作點綴。石頭雖然有靈氣，但它畢竟缺少了生命活力，而配上了綠意盎然的植物，整件山水盆景就增添了勃勃生機和無窮魅力，增加了作品的觀賞內容，加深了作品的含意，使欣賞者更容易與作品產生共鳴。（圖61）

如何栽種植物來達到滿意效果？可根據題材、山形、佈局以及石種等因素綜合考慮，並要符合自然規律和大小遠近透視原則。如高山峻嶺可栽松柏類植物，平遠低矮江南丘陵，則宜選擇葉小枝短的雜木類，或用半枝蓮小草點綴；如是高聳挺拔的山峰，還可在半山腰栽上懸崖倒掛的樹木，以增加懸、險的氣氛和意境。要遵循近山植樹，遠山種苔或小草；下面樹大，上面樹小的透視原則，儘量符合「丈山尺樹」的比例關係。

還要注意的就是疏密得當，不可滿山遍佈，遮山擋峰，將植物栽得過多過密，掩蓋了山峰的雄健和秀麗。

有些山石近景由於是局部特寫，可允許適當作些誇張，樹木比例可略放大些。

軟質石料吸水性能好，故栽上的植物也易於成活，只要平時石盆中經常有水就行。由於軟石易於雕琢，故栽種植物前可先在所需留下洞穴部位處進行雕琢，鑿出洞穴以便盛土栽植物。洞穴以外口小裏面大為好，因為這樣土壤可以留在洞內，不會因噴水或下雨將土沖出洞外，從而污染盆面影響美觀。

圖61　自然界樹與石和諧共存

用以種植的樹木應該是養護成活多年的樹木盆景材料，應該具有一定的造型形態，最好是枝葉比較茂盛的小樹。因為種植不是單純地為山石「綠化」，它還能彌補造型中的不足之處。如山峰側略顯瘦弱，栽上豐茂的植物可使其增「胖」；如山腳低窪處略顯虛曠，栽上小樹後則虛曠可以全無；如山峰高度欠缺，上部種植後能改變原有高度，另外還可給山形輪廓增加起伏節奏，使畫面產生曲線變化的效果，從而達到「遮醜」的目的。（圖62）

種植洞口小時，可先將樹木脫盆，去掉盆土，僅留根系邊少部分泥土。把根系輕輕捏攏，用細鐵絲鬆鬆繞住，一頭固定在樹幹基部，另一頭從種植口進，排水口出，拉住穿出的鐵絲，慢慢從種植洞孔將根拉進洞穴內，待根系全部進入洞穴內後，把鐵絲鬆開解脫，讓根自然鬆開，慢慢將細土倒入洞內種好。待上面填土充實後，再從下面排水口內向洞穴內補充填土，務使根須全部被土包住，這樣才可用苔蘚將上下洞口堵塞住，使土不致流失。

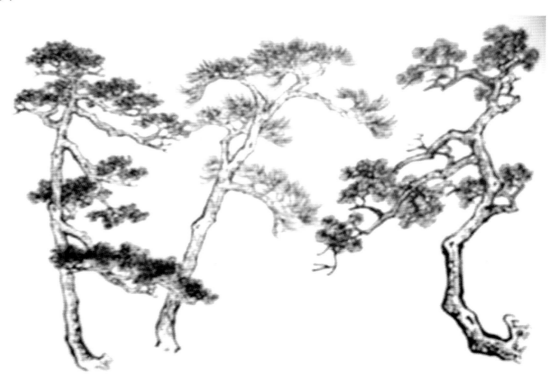

圖62　植物以柏、松為好

七、山水盆景的創作實例

（一）風礪石山水盆景創作實例

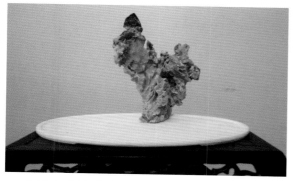

主峰由兩塊風礪石拼接，置盆中間略偏右。

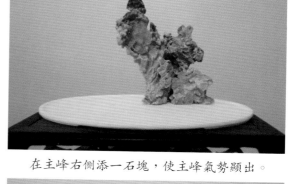

在主峰右側添一石塊，使主峰氣勢顯出。

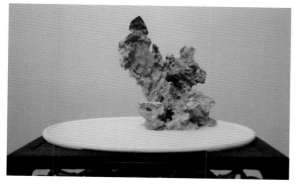

在主峰前面配小山，並安放一中高平臺。

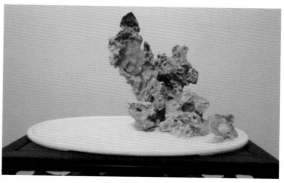

繼續在右側增加配山

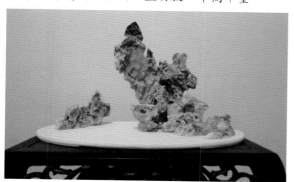

開始左側配山佈局

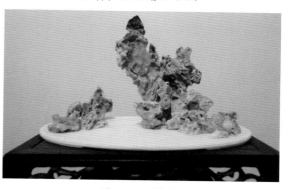

增加配山層次

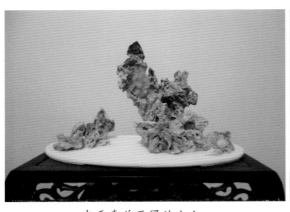

在平臺前面置放小山

在水面上安放點石

佈局基本完成

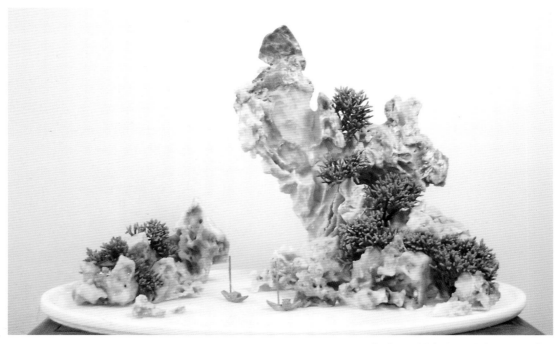

做部分調整，作品完成。主峰上部酷似駿馬奔騰。　　　　題名：天馬行空　　盆長：30公分

（二）黃骨石山水盆景創作實例

挑選合適的石頭

將石頭底部切割平整

主峰佈局

用一塊石置於主峰右側

繼續主峰佈局

在主峰左側置小坡石

主峰佈局大致完成

開始左側配峰佈局

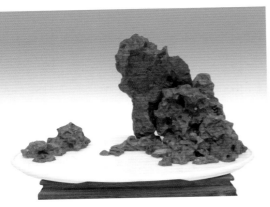

配峰安排低矮山石，以襯托主峰高聳險峻

注意坡腳處理，並安置遠山來加強縱深感

主峰前面的山腳坡岸處理

從上面俯視佈局安排

開始用水泥膠合固定

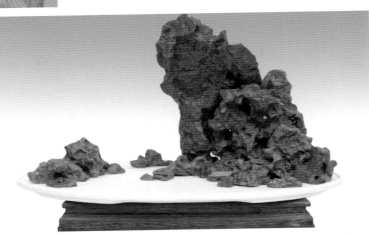

作品完成　　　　題名:傲視遠山　盆長:30公分

（三）麵條石山水盆景創作實例

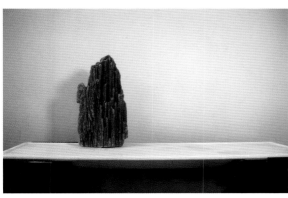

先立主峰，確定造型形式與山形走勢。

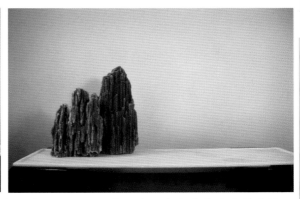

在主峰左側配上兩塊石塊，使主峰高度次第降低。

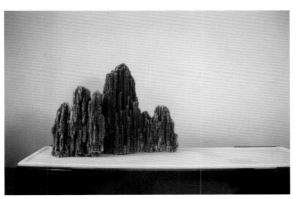

選一塊高度約是主峰一半的石塊，配在其右側，初步形成多個山峰高低錯落的群山。

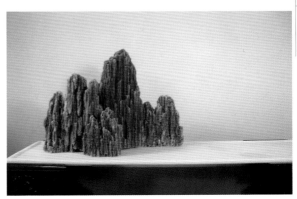

主峰在左右平面上的山形輪廓已形成，開始進行縱深層次佈局。

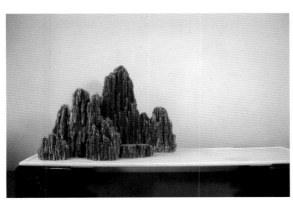

左側山前置以較矮山峰，右側山前置以低平臺。

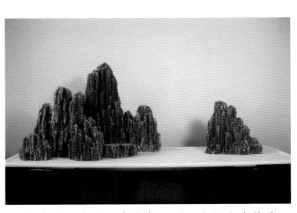

主峰群山佈局初步完成，開始右側次峰佈局。

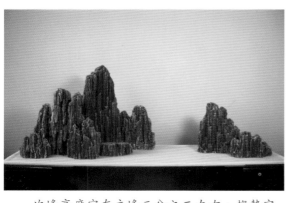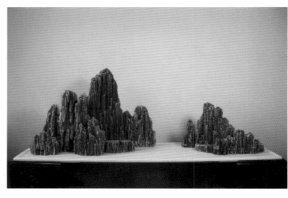

次峰高度宜在主峰三分之二左右，趨勢宜向左側呼應。

在次峰左側後加上陡矮小峯，其體量高度均明顯小於次峰。

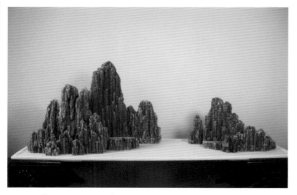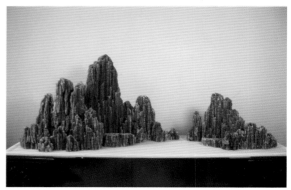

次峰初定，繼續主峰前側佈局，增加低矮小山，使山體趨勢平穩自然過渡。

在兩山中間靠主峰側配以小山，加強趨勢過渡，此舉很重要。

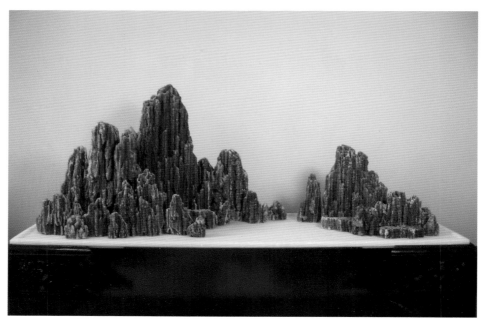

佈局已基本完成，現可以暫且放下不動。若干天後再重新審視，檢查不足，修改補充。

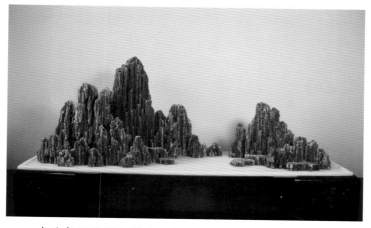

在局部位置補充修改，大局已定，可以膠合固定了。

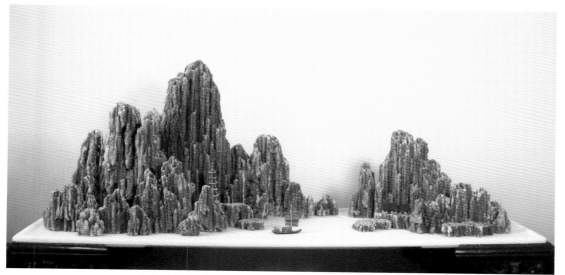

用水泥拌膠水加以固定，放上擺件二三的效果圖。

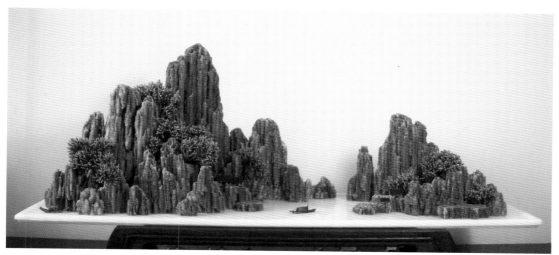

栽上植物，放置民居和小舟，作品完成。　　題名：岫山麗水入畫來　　盆長：50公分

（四）石筍石山水盆景創作實例

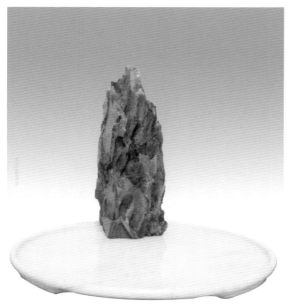

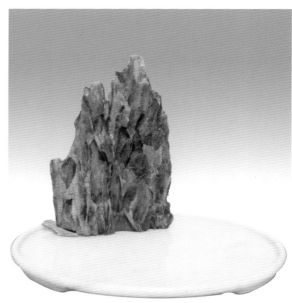

創作深遠式山水，盆選用正圓形，主峰置盆後中間略左。

第二塊石略低，緊靠其左側，此石高度不夠，不能切割，用一塊小石墊在左側，使其站穩。

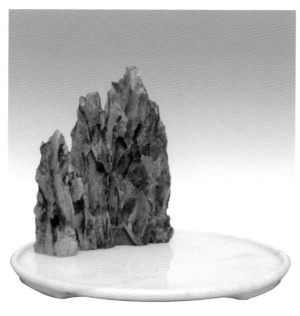

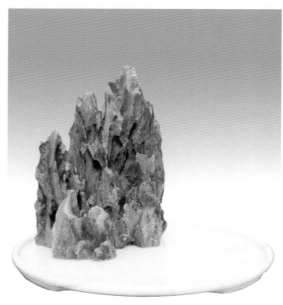

第三塊石置上後，主峰的山形輪廓就出來了。

在主峰前面配置矮山，增加縱深感。

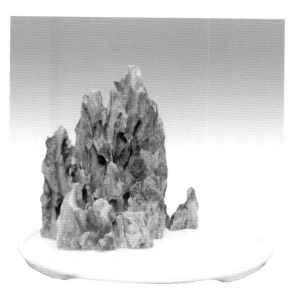

主峰前面安排一平臺，右側安排低矮遠山

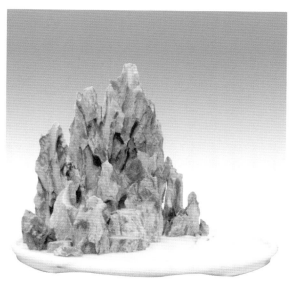

圍繞主峰的佈局基本完成

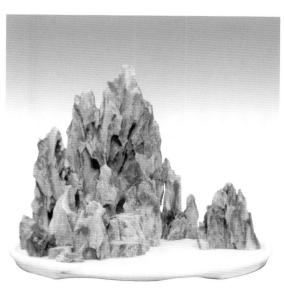

在盆右側佈局配峰

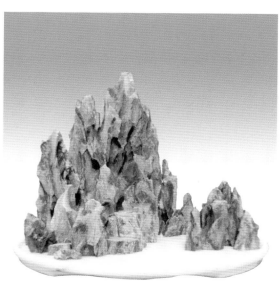

圍繞配峰繼續佈局

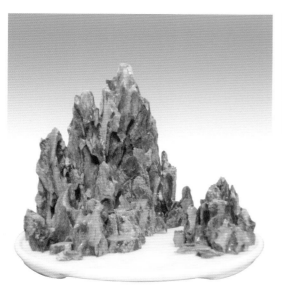 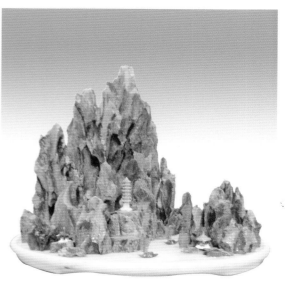

在遠山與主峰之間增加一個次高山尖頂，顯出山勢險峻。

前面空曠處佈置點石，佈局完成。

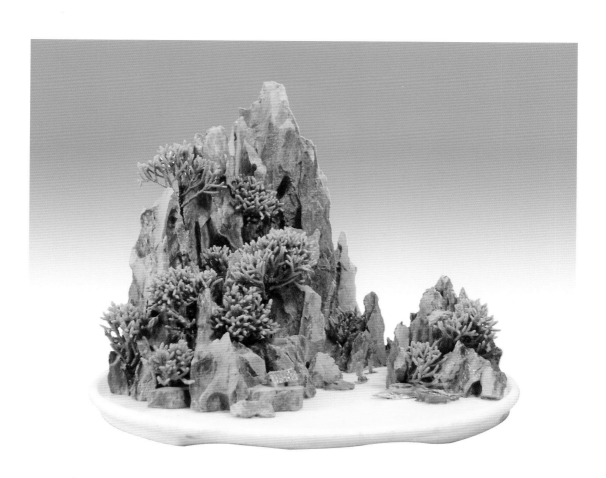

栽上植物，放置擺件，作品完成

題名：峽江帆舟　盆長：20公分

八、日常養護管理

栽種在山石上的植物因其生長條件極為有限，要想讓它常年保持苔鮮草綠、枝茂葉盛不是一件易事。要精心照料，細心養護，才能生長良好。如放置場所的通風透光，夏季的遮陽防曬，冬季的冰凍防護，植物的日常管理諸如施肥、澆水、修剪、病蟲害防治等。其養護重點可以分為山石的養護和植物的養護兩個方面。

(一)山石的養護

山水盆景用盆一般均為白色大理石盆，無論是放在室外還是室內，山石和盆都會因塵埃灰垢的污穢而影響清潔美觀。所以山石要利用灑水機會經常噴洗，去除塵埃。

山石如常時間不清洗，水漬污垢等聚積，會影響觀賞效果。而白色大理石盆最易變髒，故而也要定期進行清洗，必要時可用去污粉刷洗或銅絲刷刷除，這樣可以保持最佳觀賞效果。

搬動山水盆景時，注意小心輕放。要注意防止折壞山峰。

山水盆景的放置場所也有講究，由於種植在山石上的植物一般土較少、根又淺，故在高溫季節時應給山石遮陽，避免在強光下暴曬。冬季植物不耐嚴寒，一般不宜放在室外，可以放在有陽光的溫暖處。平時可放在通風良好，具有一定濕度的半陰處。

(二)植物的養護

山石上的植物一年四季都能保持枝茂葉盛、生機盎然，那是最為喜人的。但植物生長在山石上，不利的環境條件嚴重影響了它的正常生長，因此平時日常的養護要從澆水、施肥、修剪、遮陽、防寒等幾個方面著手。

一般栽種植物的淺口盆盛水極少，在炎熱的夏季時，水分蒸發很快，故要及時向盆內澆水，除把盆中水澆滿外，還須用細水噴壺從山石頂部往下澆灌，一則可以使山石儘快吸滿水，以利於植物根系生長；二來透過澆灌，可使山石和植物表面的塵埃隨水沖去，經常保持乾淨。

除了常澆水外，還可以用噴壺向山石植物噴水，效果也非常好。

栽在山石上的植物，由於泥土較少，生長條件較差，又不能常常換土，為使其有足夠

的生長養分，就必須經常予以施肥。

　　肥料最好用腐熟的淡水肥，可以多加些水，稀薄的淡肥有利於山石上植物的生長。如是軟質石料，則可以將稀薄腐熟的淡水肥直接施在盆中，讓山石慢慢吸上去。如是硬質石料，就必須用小勺慢慢澆灌在植物根部，讓其滲入到泥土中才行。施肥宜薄肥勤施，以春、夏生長季節最好。

　　種植在山石上的植物，一般用生長成形、樹勢豐茂的為好。但同樣由於山石上泥土較少，養分有限，加之為了整個山石造型的協調和美觀，就必須經常予以修剪。把一些過長、過於茂盛的枝葉剪去，這是指雜木類樹種，如榔榆、雀梅、六月雪等。如是松柏類，因其生長緩慢，就可以採取摘芽除梢的辦法來控制其生長。如五針松，每年可在春季新芽伸展時，用手指摘除芽頂三分之一就可，不必予以修剪了。

　　雜木類的植物除了要修剪徒長枝外，平時還可以將一些老葉摘除，讓其萌發新葉，使葉形更小，更具欣賞價值。

　　夏季強光曝曬，石料容易損壞脫落。強陽光下也不利於植物的生長，因為它缺少土壤和水分，經受不住強光的照射。在夏季和初秋，宜將山水盆景放在陰處，或放在遮陰棚內。但同時又必須在澆水足夠的情況下，每天在地面灑水數次，以保持一定的濕度。

　　進入冬季，要採取防寒措施，以防植物凍死。在我國北方地區，由於冬季氣溫都會降至零度以下，所以必須把山水盆景移放到室內，不能讓盆中山石和水都結成冰。南方地區冬季氣溫一般都在零度以上，盆中山石和水就不會結冰，故可以放在室外避風處越冬。

九、佳作欣賞

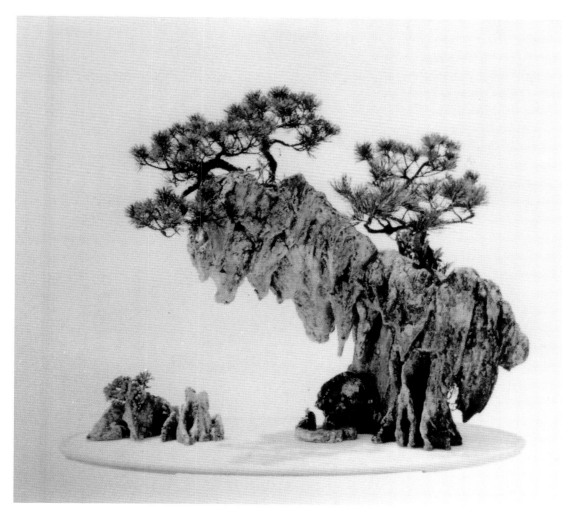

題名：懸

石種：鐘乳石
製作：汪彝鼎

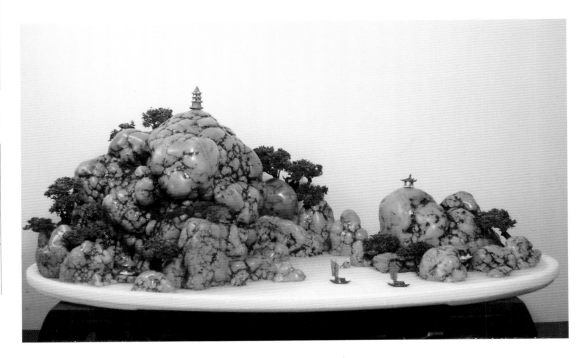

題名：松風清雅圖

石種：綠松石
製作：仲濟南

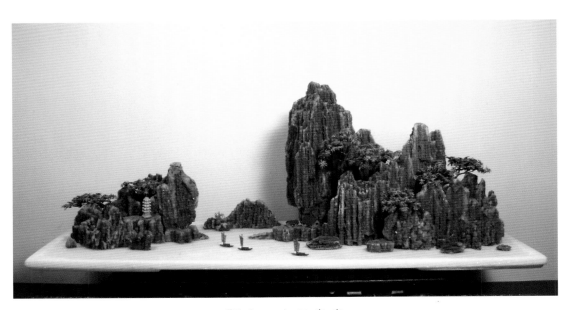

題名：宋元畫意

石種：麵條石
製作：仲濟南

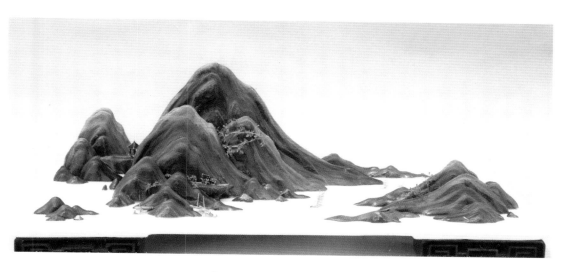

題名：江山如畫

石種：斧劈石
製作：朱龍寶

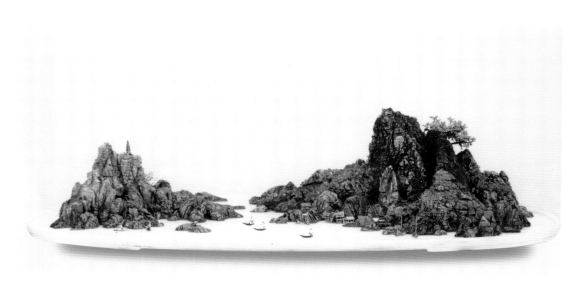

題名：海島漁村

石種：龍山石
製作：劉雲明

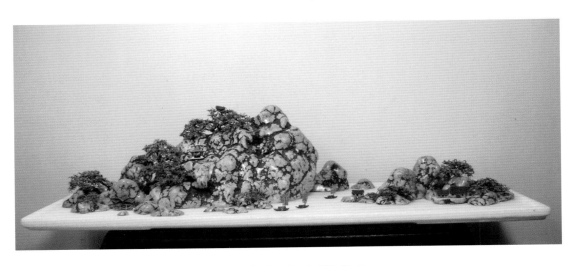

題名：紅楓染盡逐浪急

石種：綠松石
製作：仲濟南

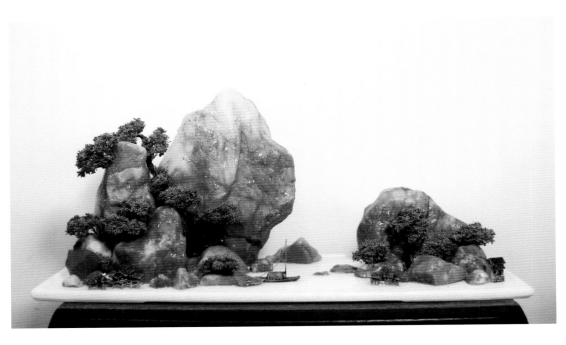

題名：紅雲落峻嵐

石種：彩玉石
製作：仲濟南

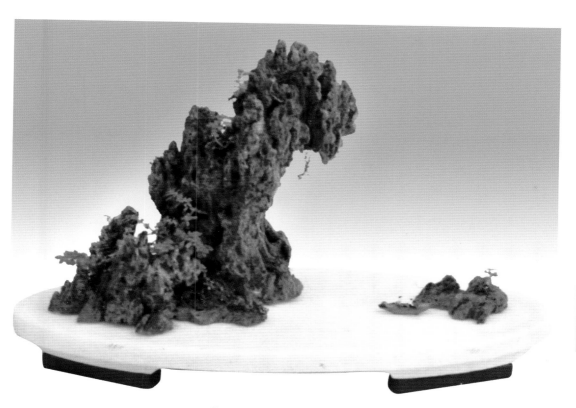

題名：獨釣一江水

石種：浮石

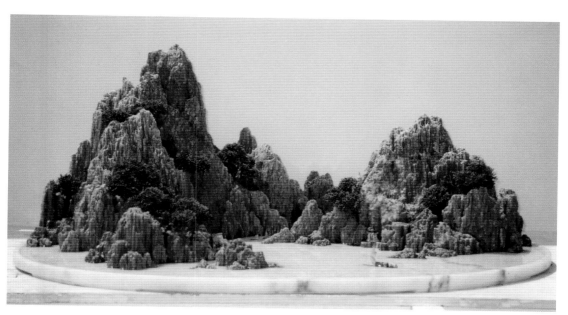

題名：人間亦自有丹丘

石種：麵條石
製作：喬紅根

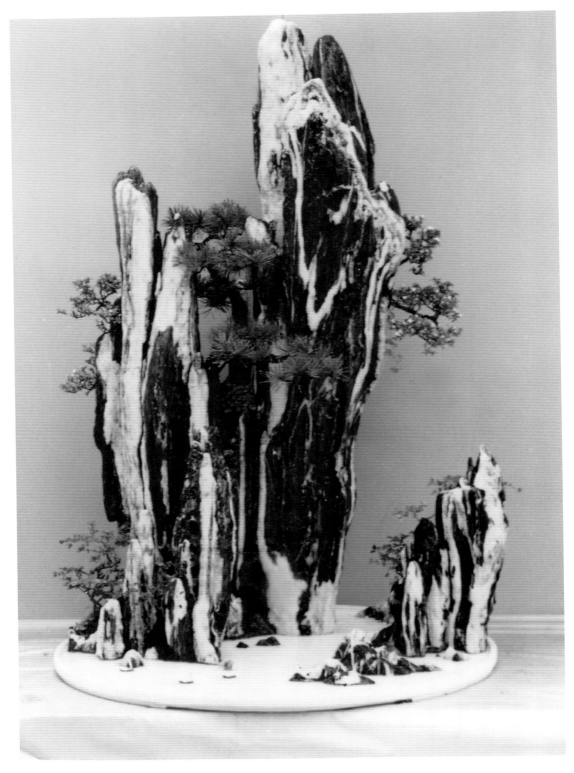

題名：雙峰呈秀

石種：雪花石
製作：朱金山

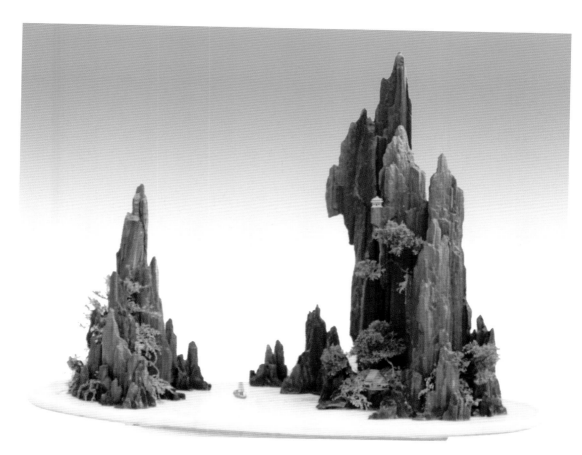

題名：奇峰刺天

石種：斧劈石

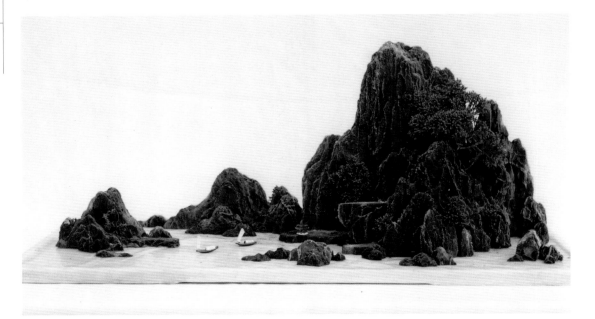

題名：碧嶂晴空

石種：羊肝石
製作：喬紅根

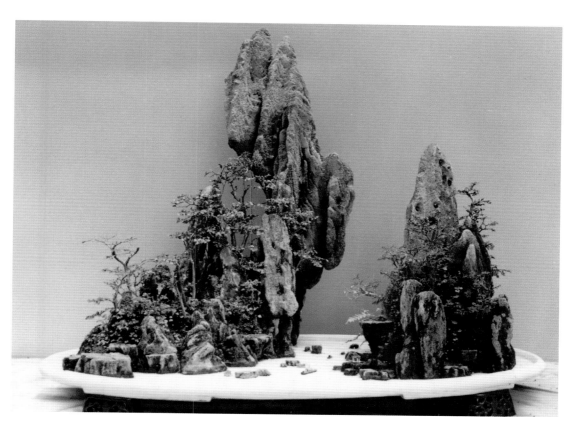

題名：高山流水

石種：砂積石
製作：張重明

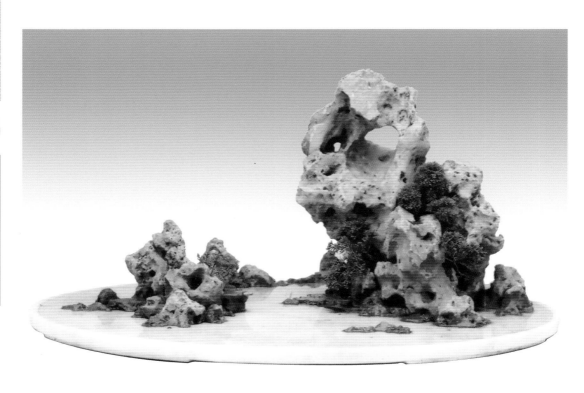

題名：雄踞一方

石種：太湖石
製作：喬紅根

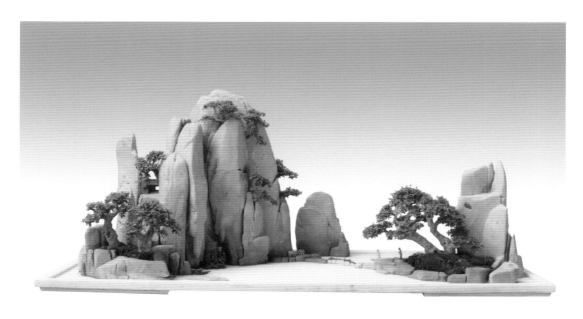

題名：深山藏古寺

石種：龜紋石
製作：梁玉慶

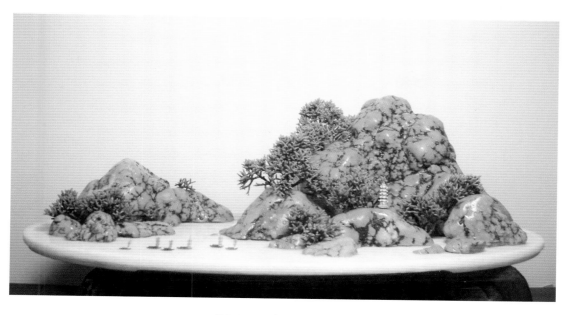

題名：青青江上圖

石種：綠松石
製作：仲濟南

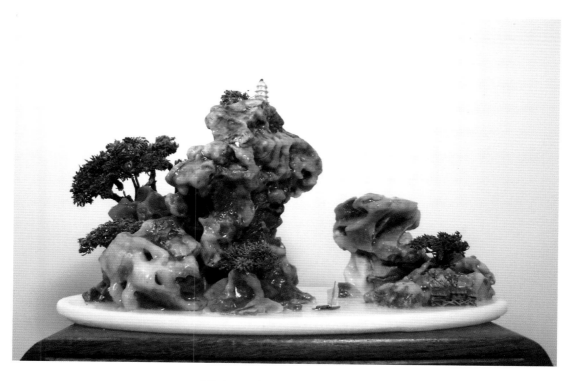

題名：清涼山頂藏古寺

石種：風礪石
製作：仲濟南

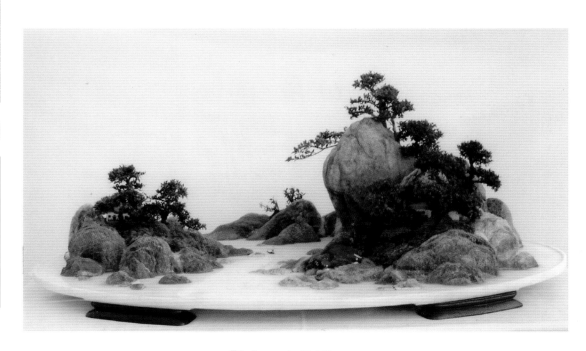

題名：山居圖

石種：卵石
製作：鄭緒芝

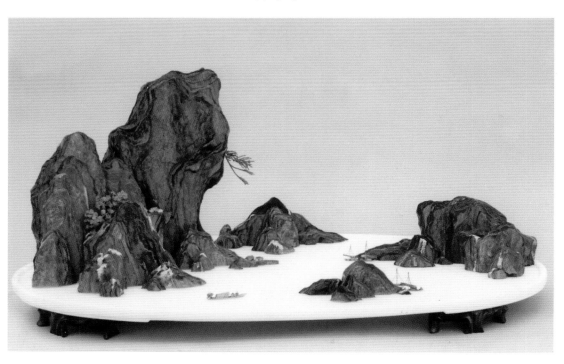

題名：懸崖情

石種：斧劈石
製作：周光輝

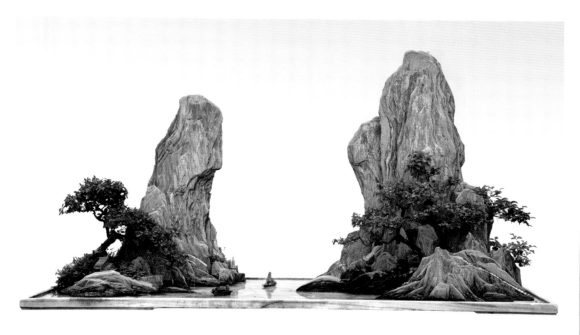

題名：相　望

石種：斧劈石

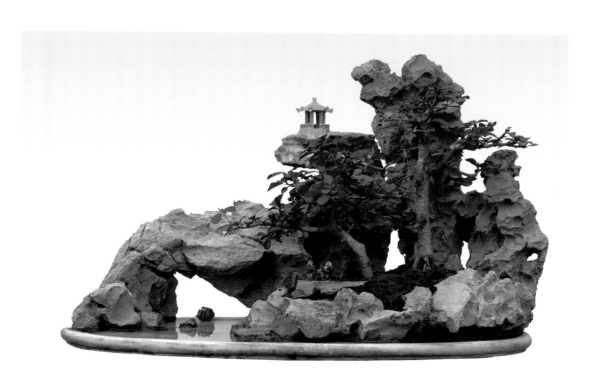

題名：象山再現

石種：英德石

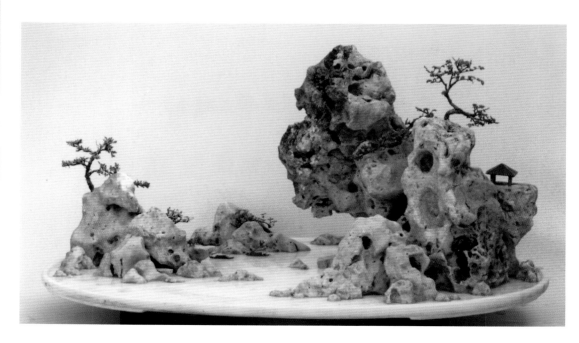

題名：峰巒洞壑

石種：黃太湖石
製作：周光輝

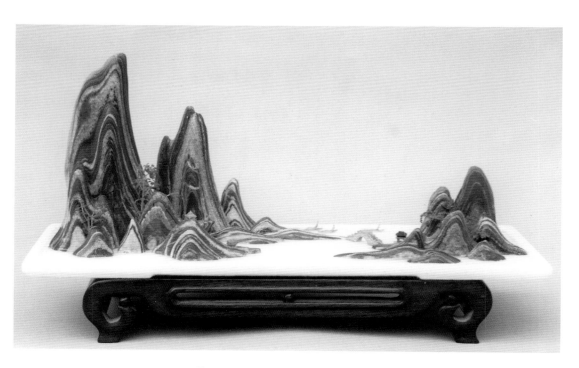

題名：明月映山水

石種：紅斧劈石
製作：符燦章

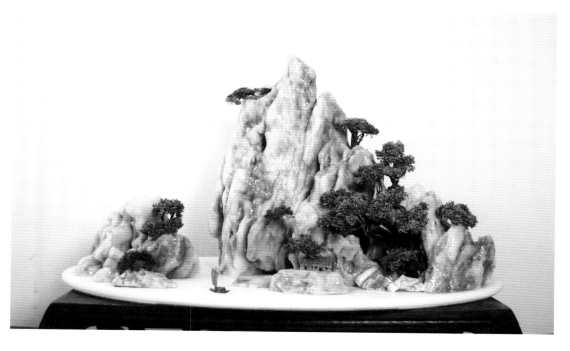

題名：雲林畫意

石種：風礪石
製作：仲濟南

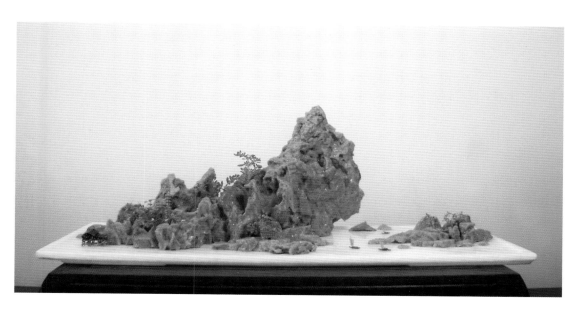

題名：輕輕玉如風

石種：黃風礪石
製作：仲濟南

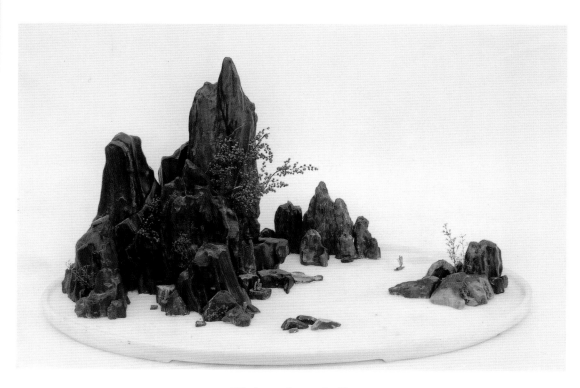

題名：水石盆景

石種：木化石
製作：李慧輝

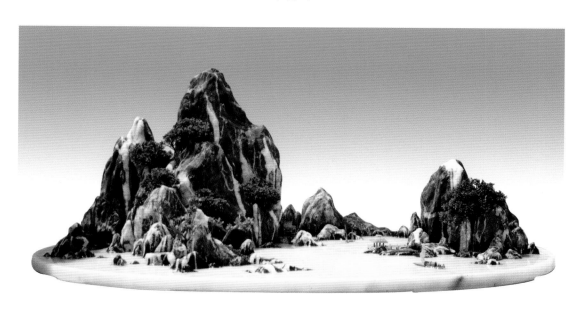

題名：春水滿四澤

石種：雪花石
製作：喬紅根

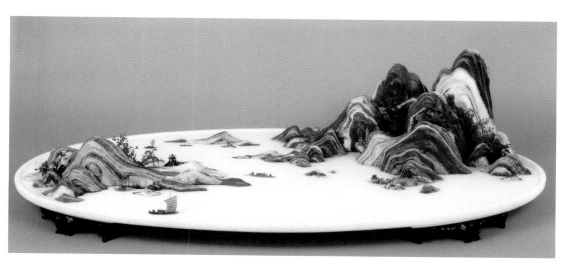

題名：雪靄風煙

石種：白雲石
製作：符燦章

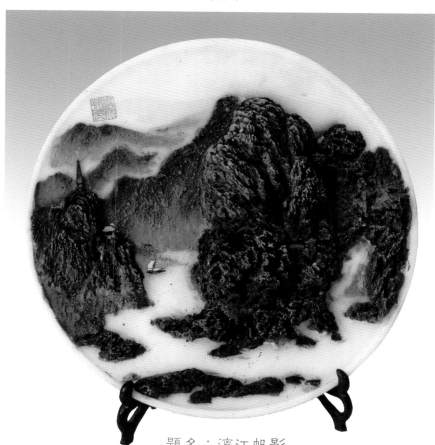

題名：漓江帆影

石種：砂積石
製作：李成翔

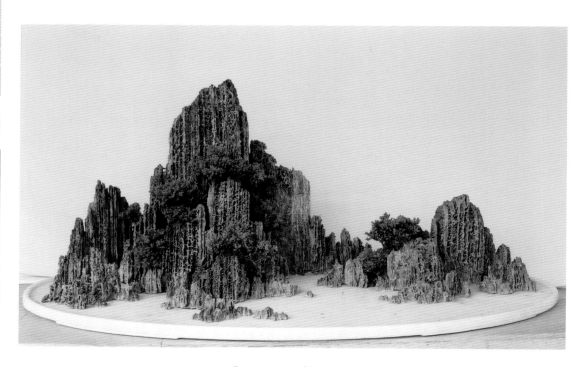

題名：山勢雄渾

石種：魚網石
製作：喬紅根

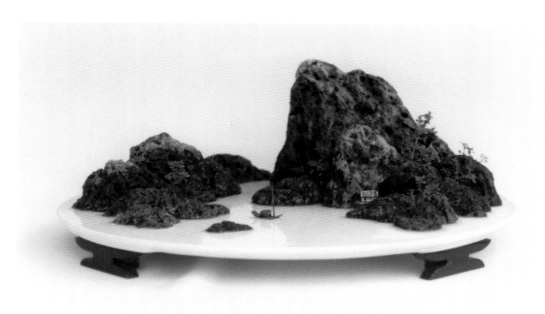

題名：江水如畫

石種：浮石
製作：仲濟南

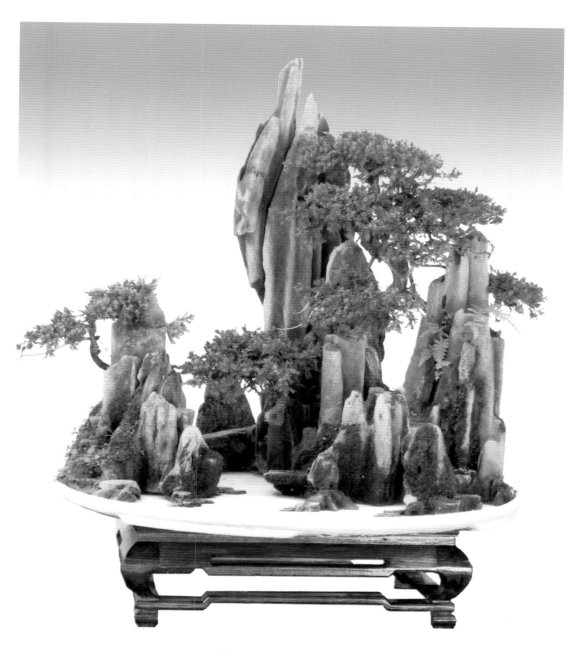

題名：流水醉小橋

石種：砂積石
製作：黃新良

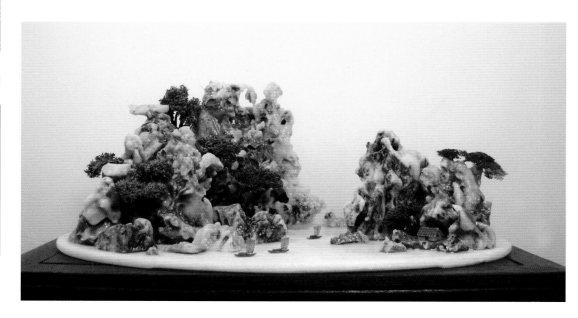

題名：巴渝山水

石種：風礪石
製作：仲濟南

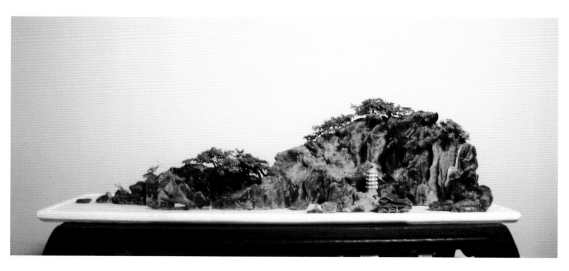

題名：雲貴山崖情

石種：風礪石
製作：仲濟南

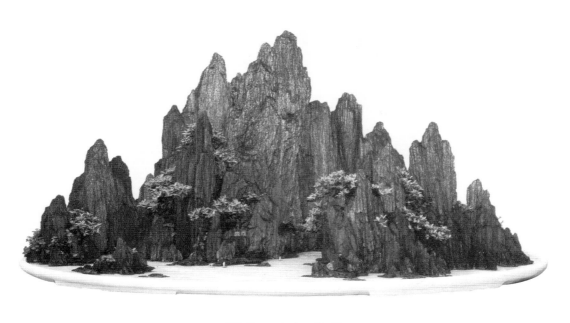

題名：烏江畫廊

石種：雲片石
製作：田一衛

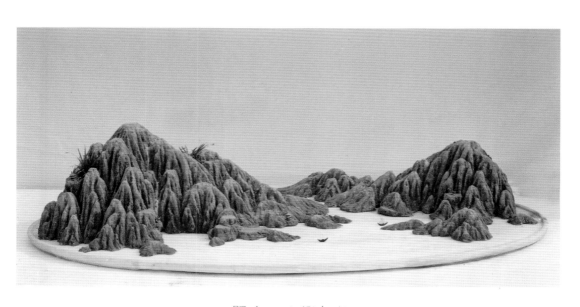

題名：山巒起伏

石種：海母石
製作：周洪林

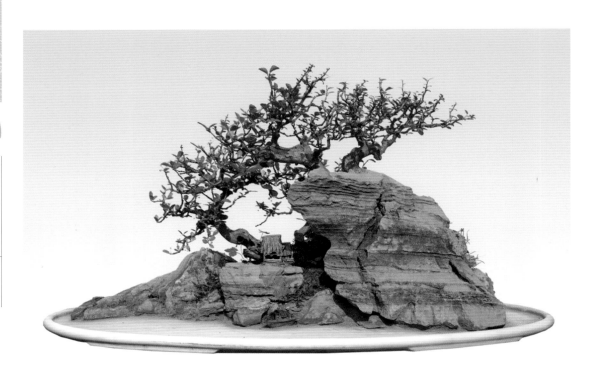

題名：深山人不知

石種：千層石

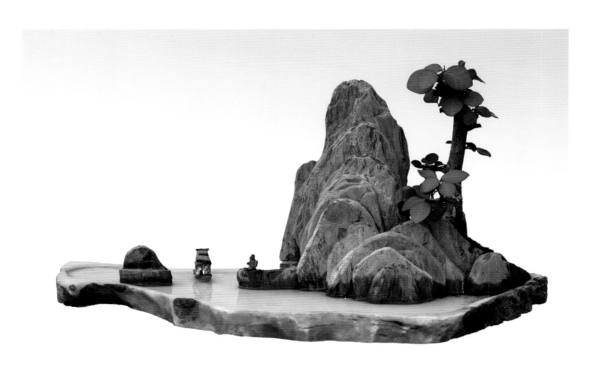

題名：守　望

石種：斧劈石

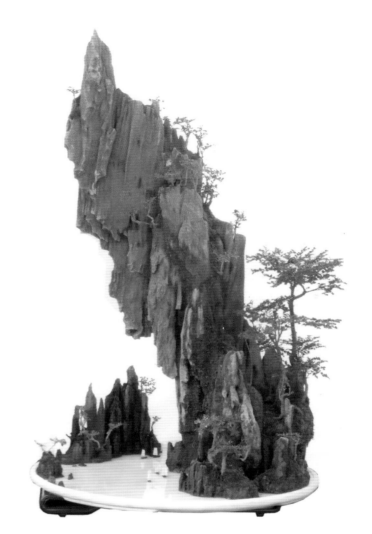

題名：天下秀

石種：砂片石
製作：周相英

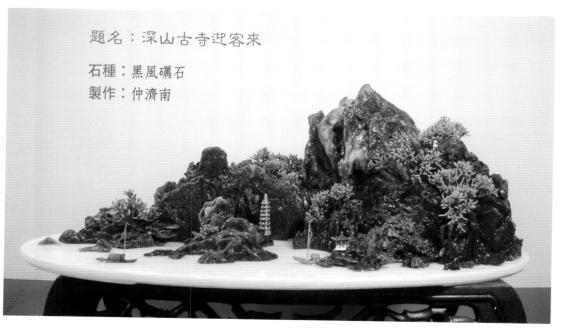

題名：深山古寺迎客來

石種：黑風礪石
製作：仲濟南

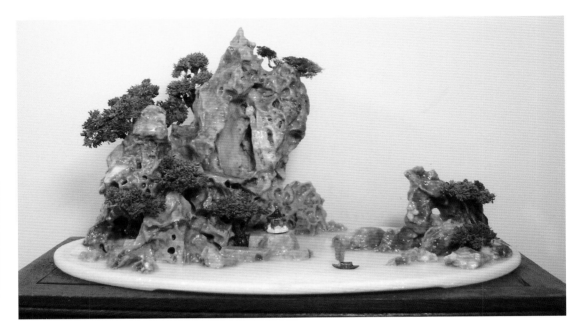

題名：松黛臨風

石種：風礪石
製作：仲濟南

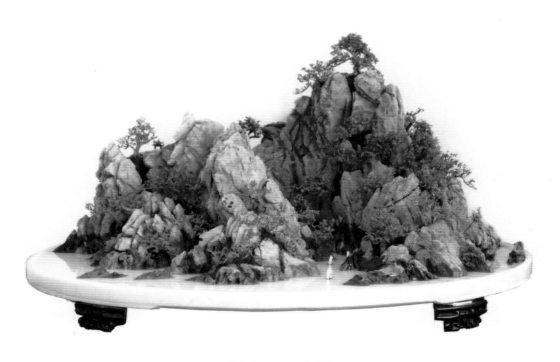

題名：出峽圖

石種：龜紋石
製作：芮新華

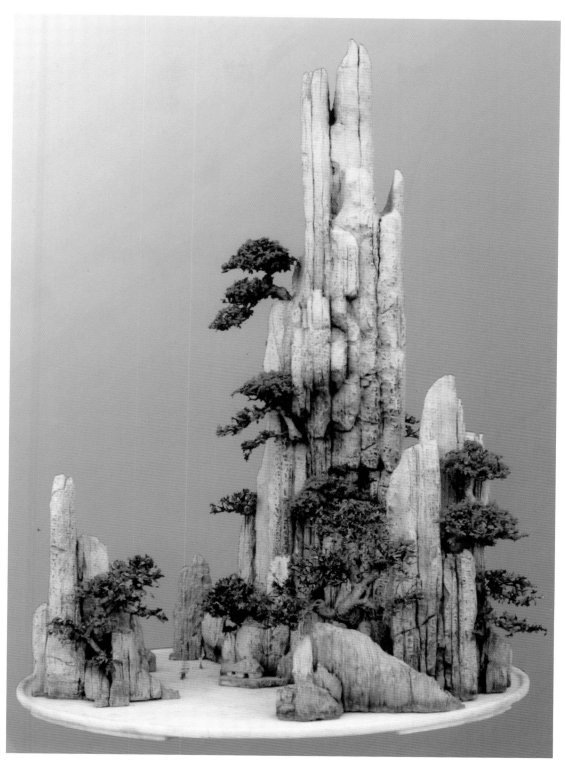

題名：凌　雲

石種：石灰石
製作：李雲龍

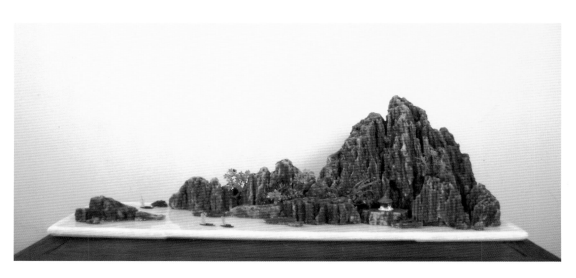

題名：源遠流長

石種：麵條石
製作：容惠貞

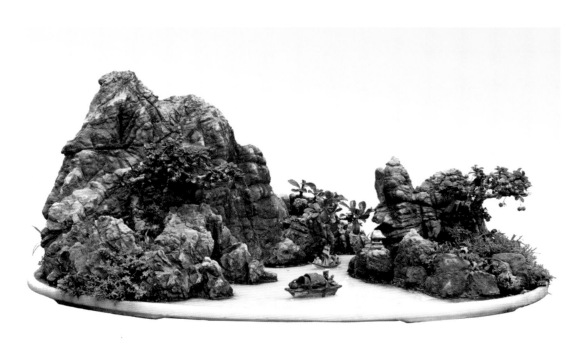

題名：群山疊翠

石種：龜紋石

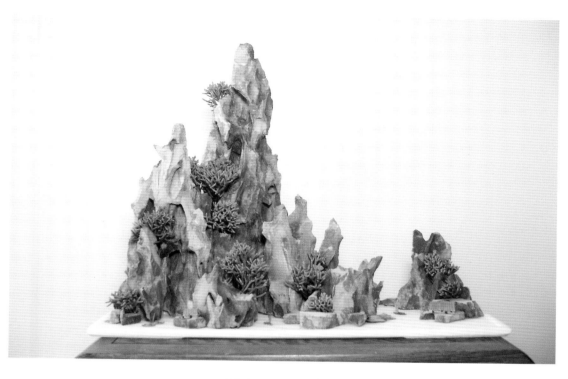

題名：仞岳摩天

石種：石筍石
製作：仲濟南

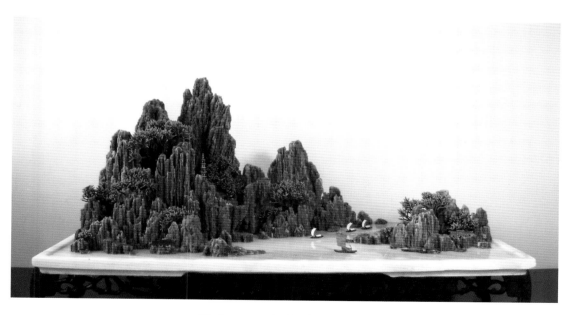

題名：山高水遠天地寬

石種：麵條石
製作：仲濟南

題名：小　品

石種：風礪石、麵條石、彩玉石

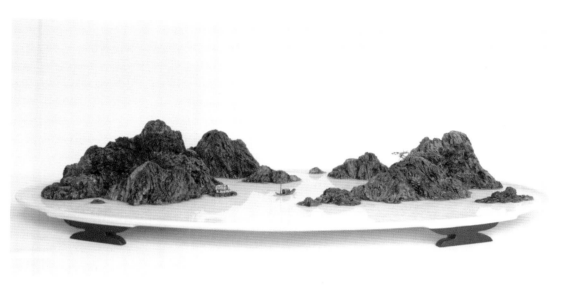

題名：我家就在岸邊住

石種：浮石
製作：仲濟南

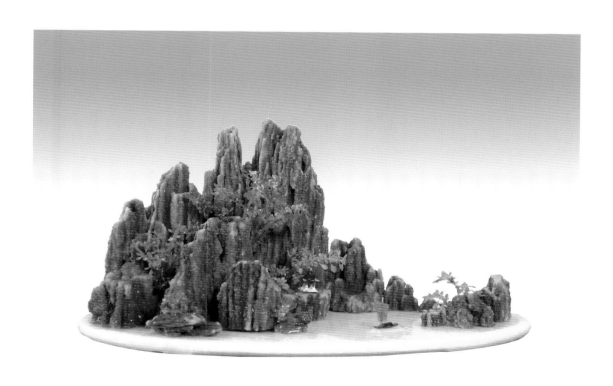

題名：巫山峽邊

石種：麵條石
製作：仲濟南

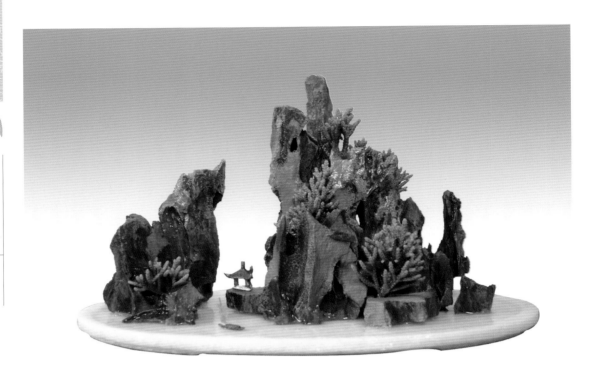

題名：峽江情

石種：石筍石

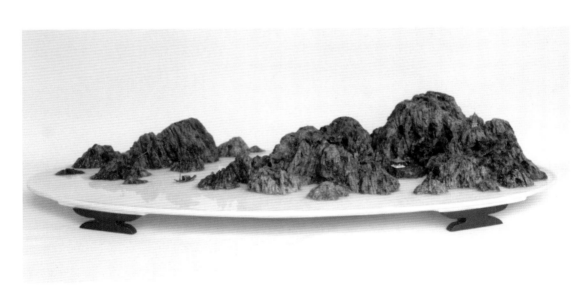

題名：峽江情

石種：浮石
製作：仲濟南

題名：霞映群峰

石種：瑪瑙石

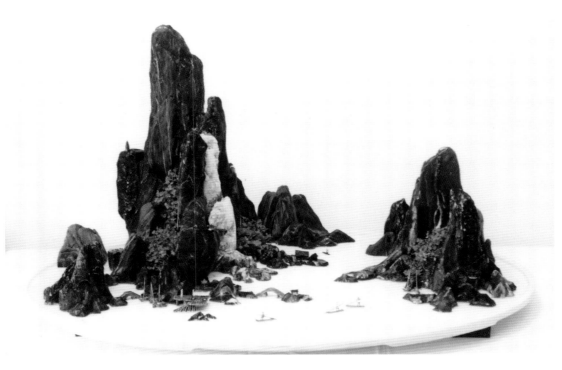

題名：觀瀑圖

石種：雪花石
製作：劉雲明

題名：小　品

石種：彩玉石

題名：小　品

石種：黑風礪石

題名：小 品

石種：石筍石

題名：新安江攬勝

石種：乳石

製作：仲濟南

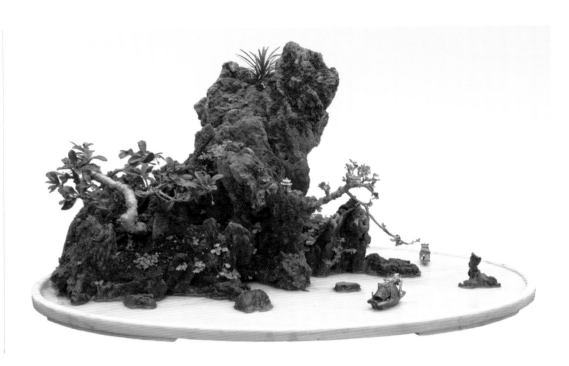

題名：雄獅圖

石種：龜紋石

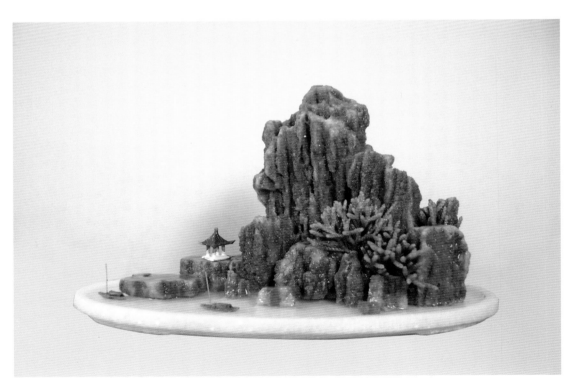

題名：岫嶺有坡

石種：麵條石

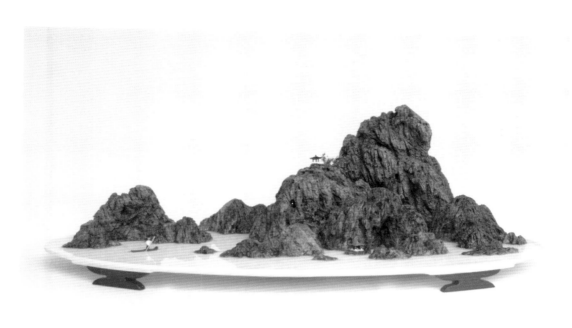

題名：雁蕩勝景

石種：浮石
製作：仲濟南

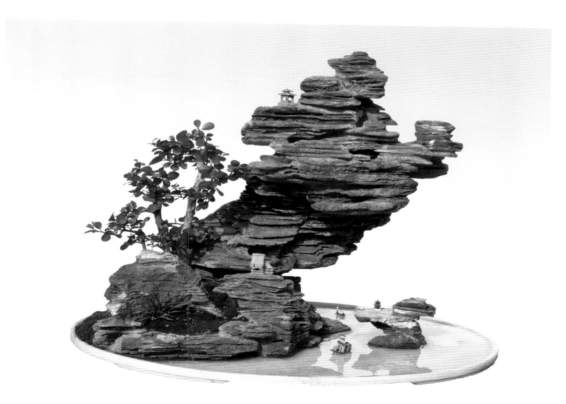

題名：漁樵江渚上

石種：千層石

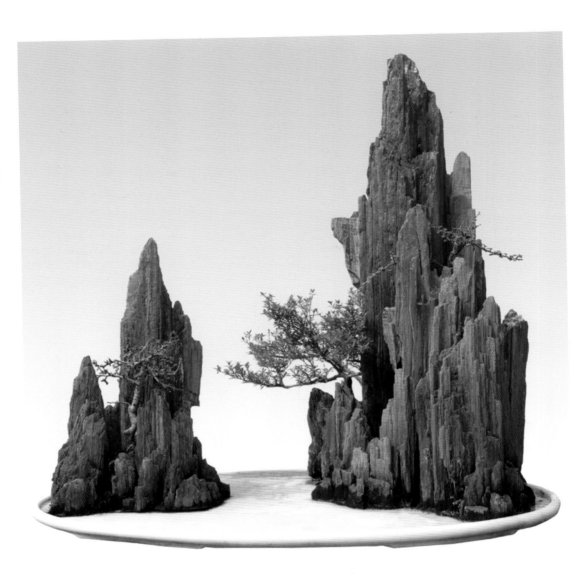

題名：遊山玩水

石種：斧劈石

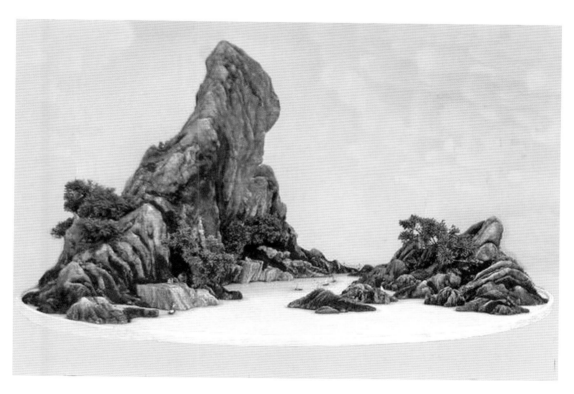

題名：千年風露正古意

石種：錦石
製作：夏兆錦

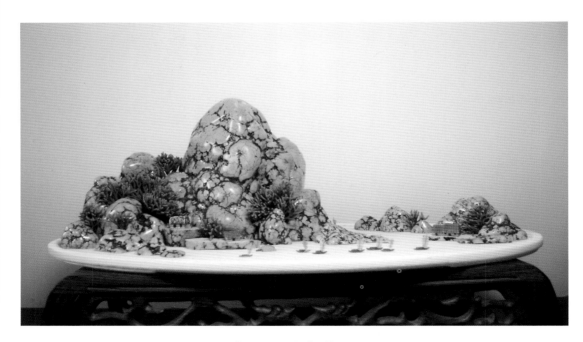

題名：漁舟逐浪

石種：綠松石
製作：仲濟南

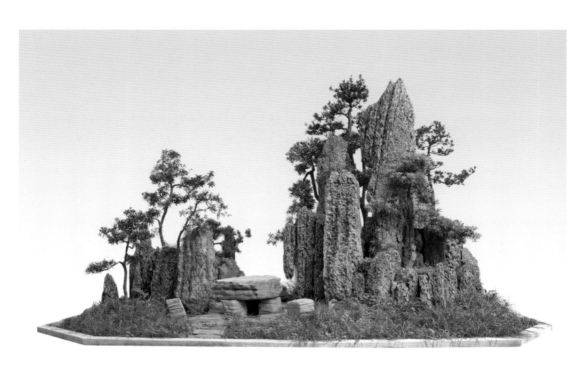

題名：雨後春筍

石種：魚鱗石

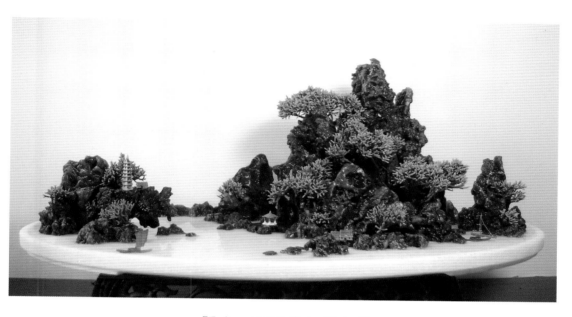

題名：雨後青松翠如畫

石種：黑風礪石

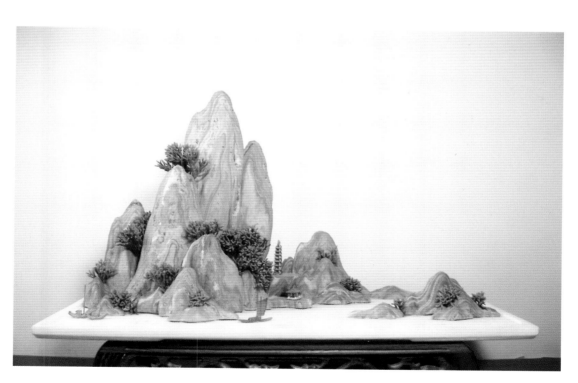

題名：雨霽山如畫

石種：斧劈石

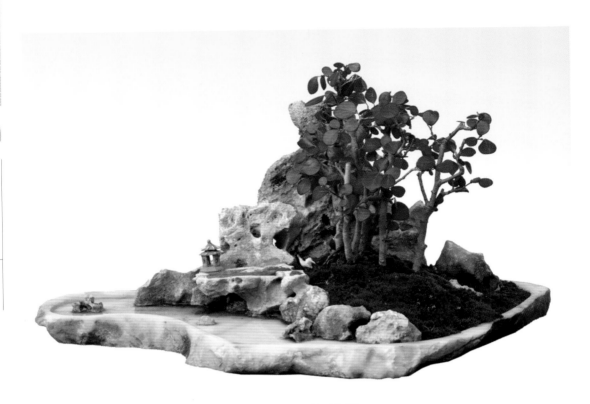

題名：玉盤載寶

石種：白灰石

題名：玉兔呈祥

石種：彩玉石

題名：群島望歸

石種：紅碧玉

題名：海市蜃樓

石種：千層石

題名：橫空出世

石種：浮石
製作：仲濟南

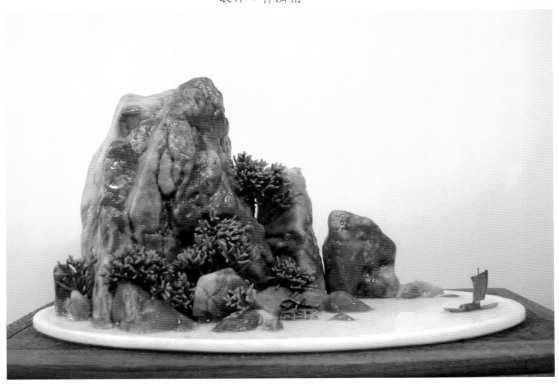

題名：紅霞落滿山

石種：彩玉石
製作：仲濟南

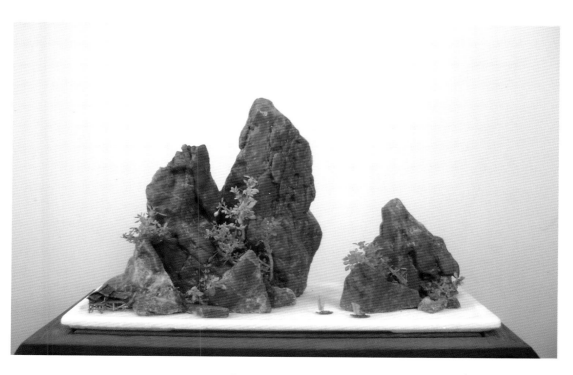

題名：紅霞滿山

石種：彩玉石

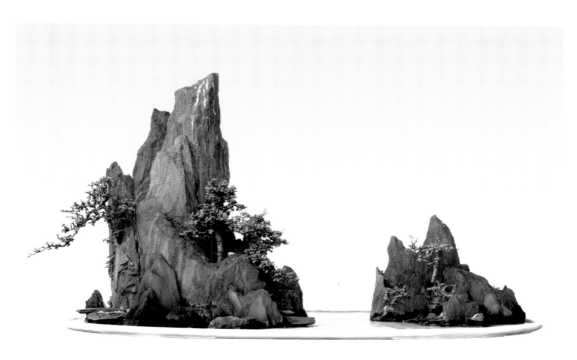

題名：呼　喚

石種：斧劈石

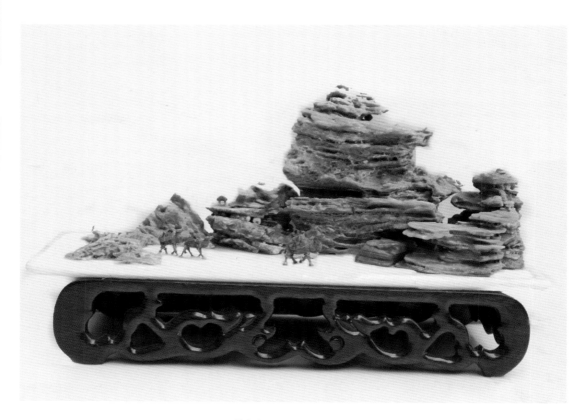

題名：沙漠駝鈴

石種：千層石

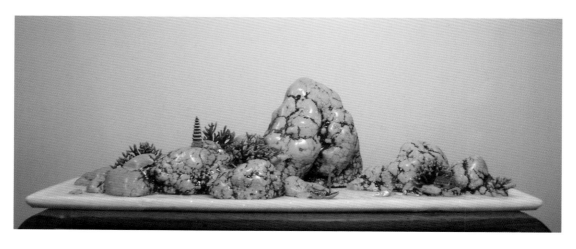

題名：江邊塔影

石種：綠松石

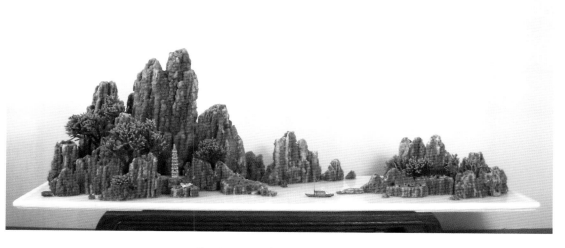

題名：江邊塔影迎漁舟

石種：麵條石
製作：仲濟南

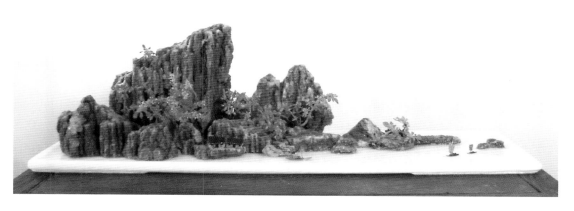

題名：江天一色

石種：麵條石
製作：仲濟南

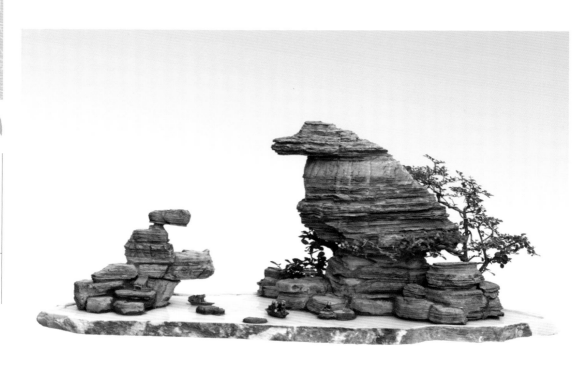

題名：教　誨

石種：千層石

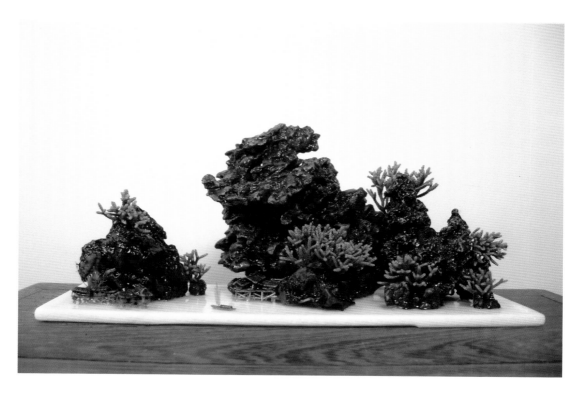

題名：江邊人家

石種：黑風礪石

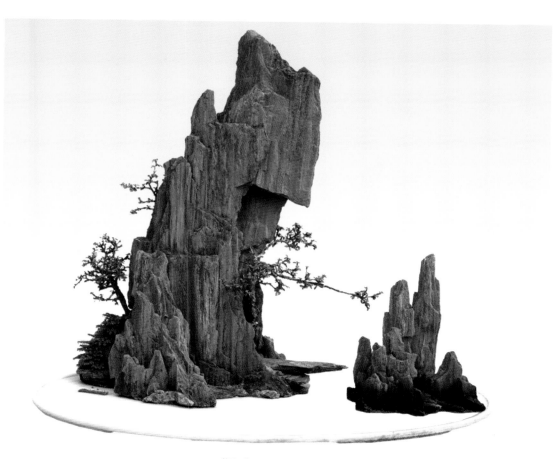

題名：敎　子

石種：斧劈石

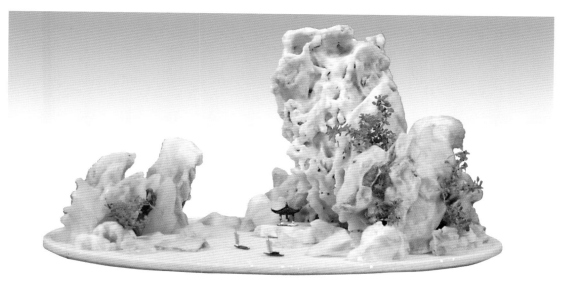

題名：潔白如玉

石種：風礪石　　　製作：仲濟南

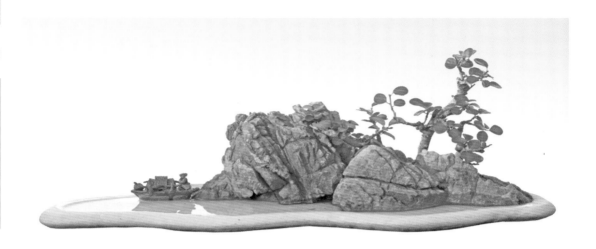

題名：金　龜

石種：龜紋石

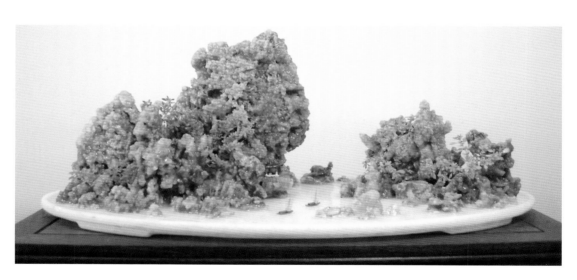

題名：錦繡山河

石種：瑪瑙石
製作：仲濟南

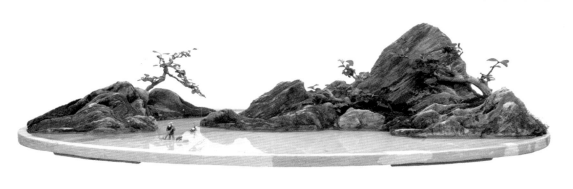

題名：樂　水

石種：千層石

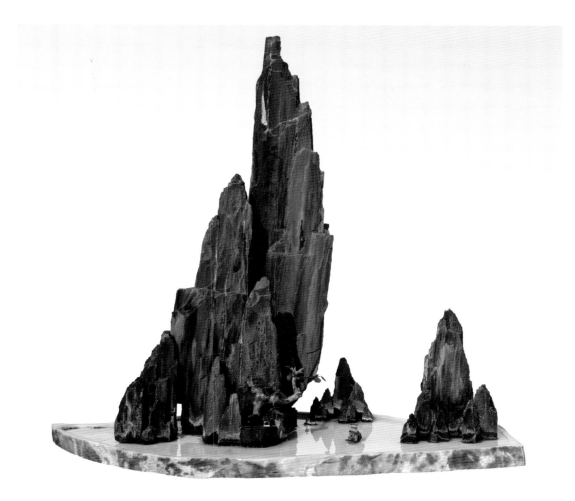

題名：峻水秀山

石種：木化石

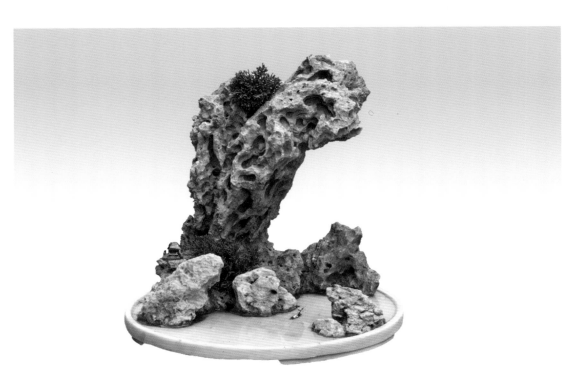

題名：靈山翠雲

石種：石灰石

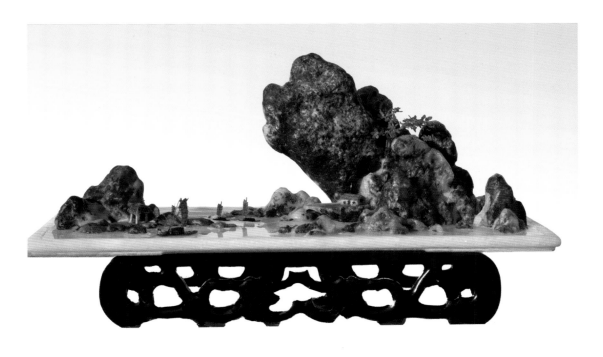

題名：秀水山岫

石種：綠瑪瑙石

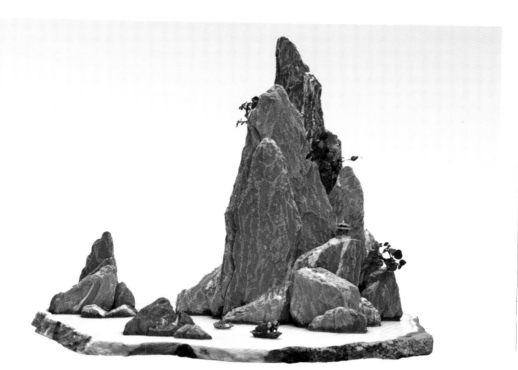

題名：靈山秀水

石種：斧劈石

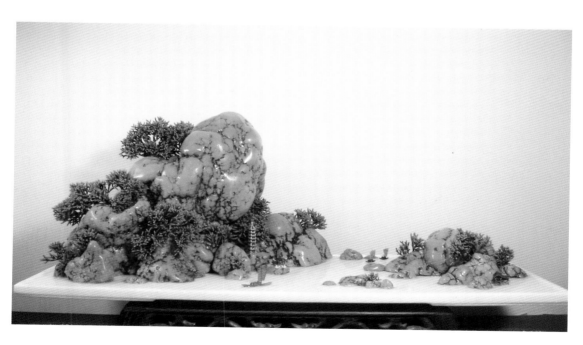

題名：滿目青山入畫來

石種：綠松石
製作：仲濟南

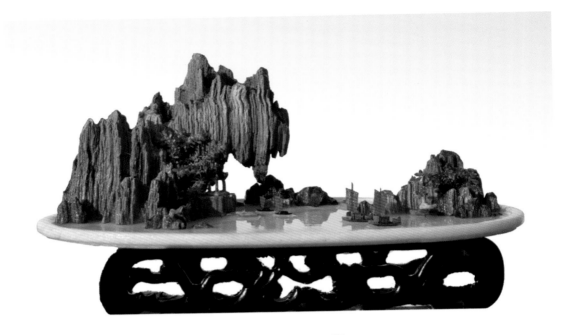

題名：滿載而歸

石種：木化石

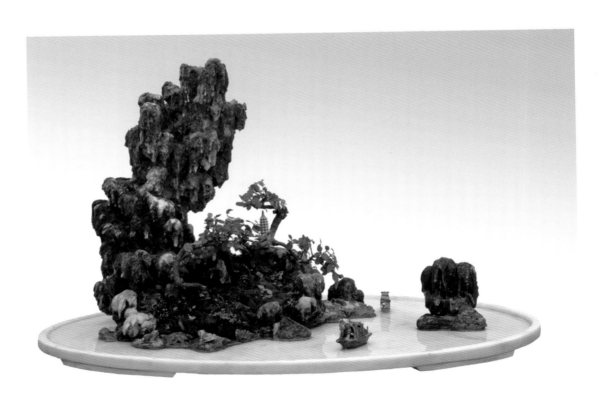

題名：墨色渾映

石種：白灰石

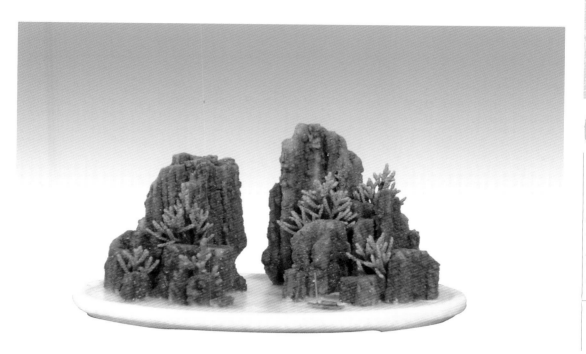

題名：峽江情

石種：麵條石

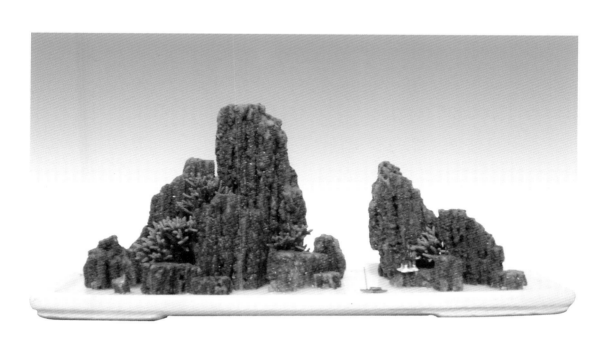

題名：逐浪擊舟

石種：麵條石

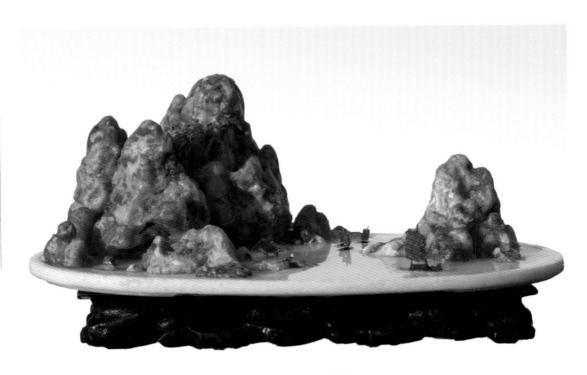

題名：奇峰鬥豔

石種：彩玉石

題名：青山迢迢奔大海

石種：綠松石

製作：仲濟南

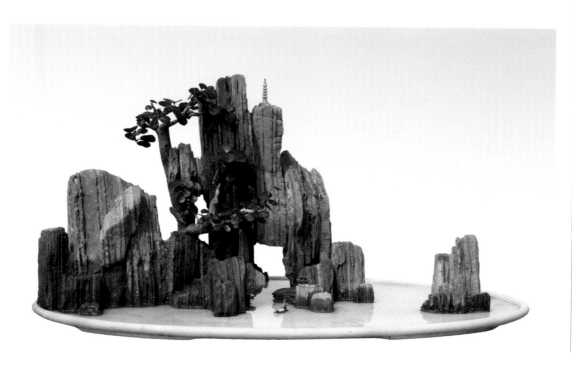

題名：輕舟過重山

石種：千層石

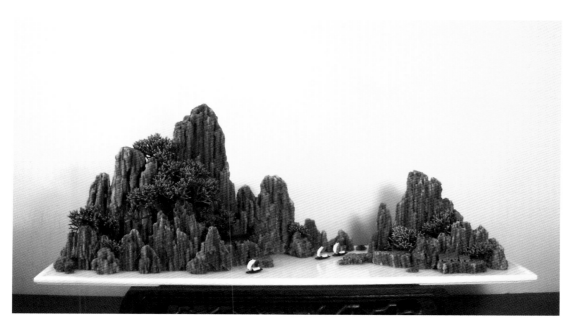

題名：晴峰綠翠

石種：麵條石

製作：仲濟南

題名：秋興放舟

石種：白灰石

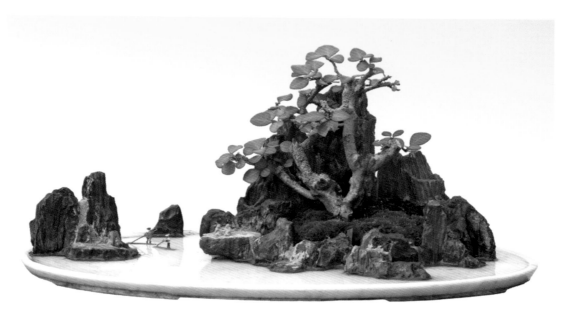

題名：海島仲夏

種：斧劈石

題名：碧水連天

石種：浮石
製作：仲濟南

題名：彩雲朵朵落晚霞

石種：綠松石
製作：仲濟南

題名：故鄉情懷

石種：綠松石
製作：仲濟南

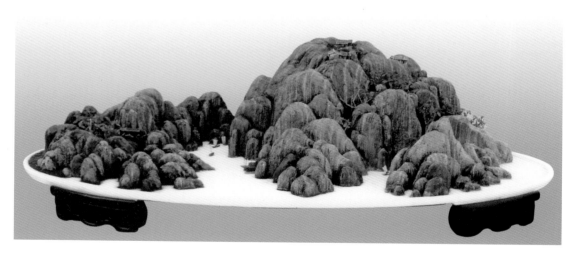

題名：新富春山居圖

石種：斧劈石
製作：張夷

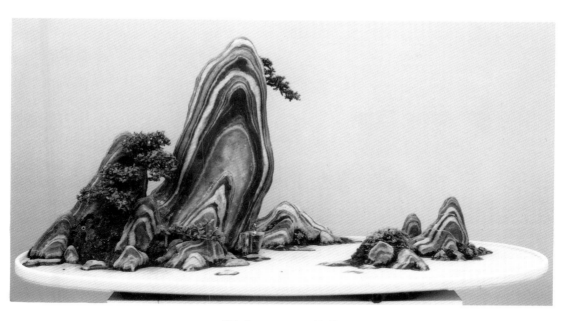

題名：大千潑墨

石種：墨玉條紋石
製作：張輝明

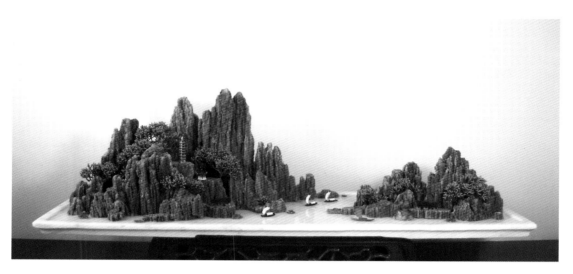

題名：湖光瀲灩送舟行

石種：麵條石
製作：仲濟南

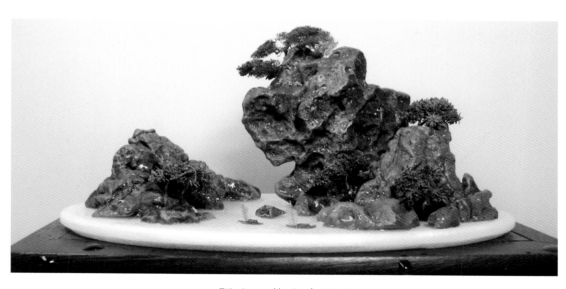

題名：黃岩寨風情

石種：黃骨石
製作：仲濟南

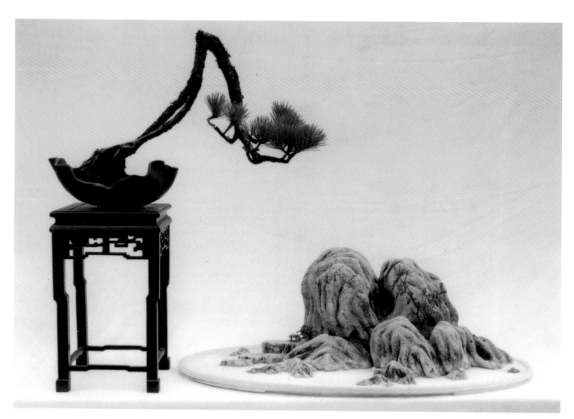

題名：松石組合

石種：砂積石
製作：周光輝　馮修德

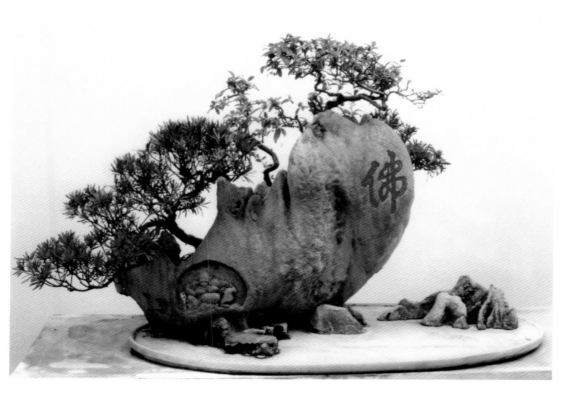

題名：佛

石種：鐘乳石
製作：上海植物園

題名：山如璧鑲玉

石種：鐵風礪石
製作：仲濟南

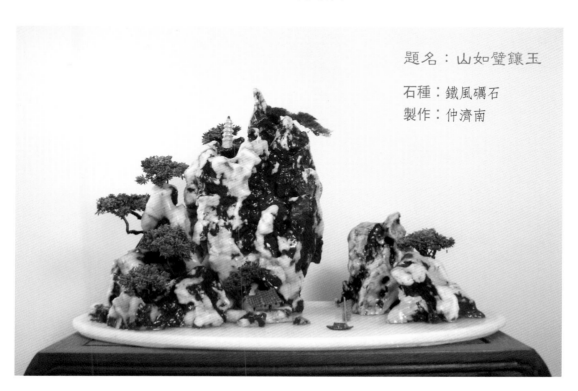

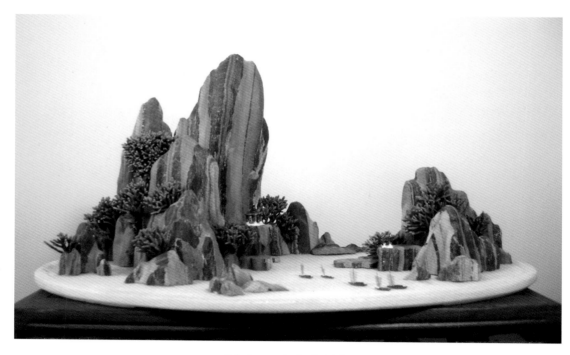

題名：山如利劍

石種：五彩斧劈石

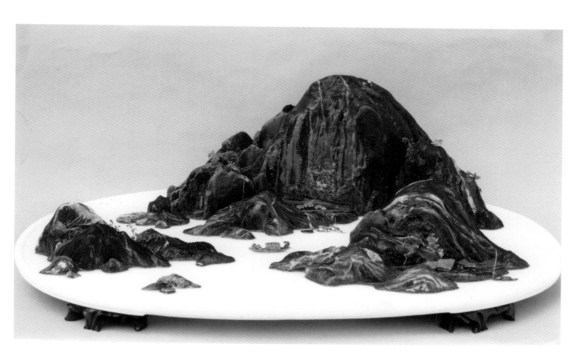

題名：歲月滄桑

石種：雪花石
製作：朱龍寶

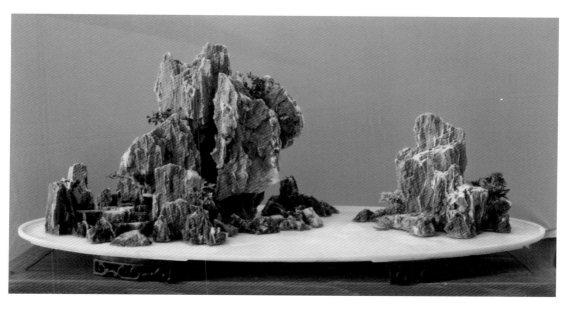

題名：殘陽落日

石種：石英石

製作：嚴雪春

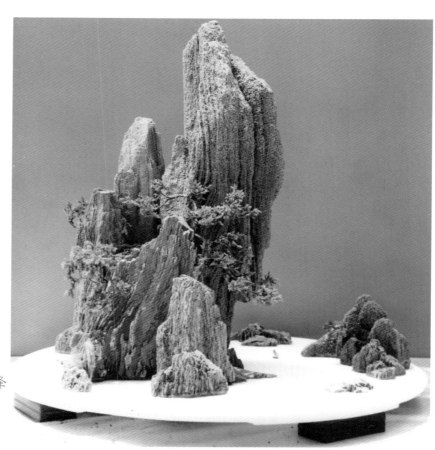

題名：倚天雄峰

石種：砂積石
製作：孫祥

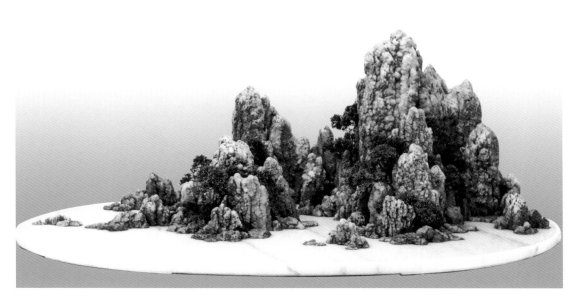

題名：紅霞迎翠

石種：菠蘿石
製作：喬紅根

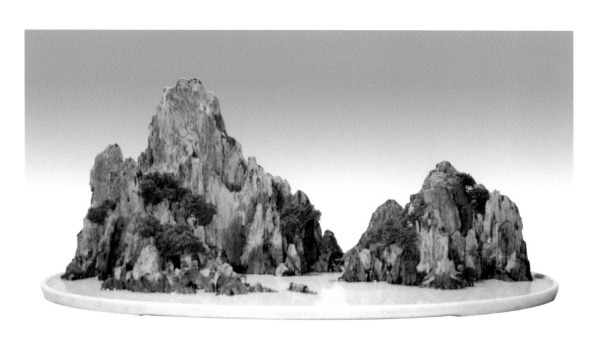

題名：巴船出峽

石種：木化石
製作：喬紅根